輕鬆不費力！

瞬間教曉

外傭

做家務

萬里機構

編者話
Foreword
Kata Pengantar

　　教導外傭處理家事工作，是一件煩惱的事。上至家居清潔、購物、煮食、洗熨，下至電器使用、安全問題及待人接物等，都需要有條不紊地解說清楚。

　　此書正是你的救星，無論菲傭或印傭，只要參考本書提出的技巧及工作指引，必能與僱主良好溝通，迅速了解日常工作範疇，新手也會變成經驗老手了。

Teaching foreign domestic helpers how to do their job well isn't an easy task at all. There are countless chores in the house – cleaning, grocery shopping, cooking, laundry… How can you explain every little detail in an organized, clear and precise manner? Not to mention safety issues, rules on using electrical appliances and etiquettes.

This book is your savior. With this invaluable reference in hand, your Filipino or Indonesian domestic helper can improve their communication with you, while familiarizing themselves with your instructions and all the tasks they need to complete each day, alongside the skills to look after the house properly. Even a total newbie can become a veteran in house chores in no time.

Mengajari pembantu rumah tangga asing bagaimana melakukan pekerjaan mereka dengan baik bukanlah tugas yang mudah sama sekali. Ada banyak tugas di rumah - membersihkan, belanja bahan makanan, memasak, mencuci ... Bagaimana Anda bisa menjelaskan setiap detail kecil dengan cara yang terorganisir, jelas dan tepat? Belum lagi masalah keamanan, aturan tentang penggunaan peralatan listrik dan tata cara.

Buku ini adalah penyelamat Anda. Dengan referensi yang tak ternilai ini di tangan Anda, pekerja rumah tangga asal Filipina atau Indonesia Anda dapat meningkatkan komunikasi mereka dengan Anda, sambil membiasakan diri dengan instruksi Anda dan semua tugas yang harus mereka selesaikan setiap hari, di samping keterampilan untuk merawat rumah dengan baik. Bahkan seorang pemula total dapat menjadi berpengalaman dalam pekerjaan rumah dalam waktu singkat.

目錄 Contents
Isi

日常用語
Daily Vocabulary Words *Kata Kosakata Harian*

清潔篇 Cleaning *Pembersihan*

洗熨篇 Laundry *Cucian*

煮食篇 Cooking *Memasak*

家居安全篇 Home Safety *Keamanan Rumah*

待客之道篇 Etiquettes *Tata Cara*

日常用語篇

Daily Vocabulary Words
Kata Kosakata Harian

認識日常生活的廣東話用語，與僱主好好溝通，讓工作更順暢。

Understanding basic Cantonese phrases commonly used in daily life would help you communicate better with your employer. You can get things done more smoothly too.

Memahami ungkapan dasar bahasa Kanton yang biasa digunakan dalam kehidupan sehari-hari akan membantu Anda berkomunikasi dengan lebih baik dengan atasan Anda. Anda bisa menyelesaikan sesuatu dengan lebih lancar juga

時間 Time *Waktu*

中文 Chinese	粵語拼音 Cantonese Pronunciation	英文 English	印尼文 Indonesia
前日	Cin Jat	The day before yesterday	Kemarin lusa
尋日	Cam Jat	Yesterday	Kemarin
今日	Gam Jat	Today	Hari ini
聽日	Ting Jat	Tomorrow	Besok
後日	Hau Jat	The day after tomorrow	Lusa
朝早	Ziu Zou	Morning	Pagi
中午	Zung Ng	Noon	Siang
下晝	Haa Zau	Afternoon	Sore
夜晚	Je Maan	Night / Evening	Malam
凌晨	Ling San	Middle of the night	Tengah malam
早上六點	Zou Soeng Luk Dim	6am	Jam enam pagi
早上七點	Zou Soeng Cat Dim	7am	Jam tujuh pagi
早上八點	Zou Soeng Baat Dim	8am	Jam delapan pagi
早上九點	Zou Soeng Gau Dim	9am	Jam sembilan pagi
早上十點	Zou Soeng Sap Dim	10am	Jam sepuluh pagi

中文 Chinese	粵語拼音 Cantonese Pronunciation	英文 English	印尼文 Indonesia
早上十一點	Zou Soeng Sap Jat Dim	11am	Jam sebelas pagi
中午十二點	Zung Ng Sap Ji Dim	12 noon	Jam duabelas siang
下午一點	Haa Ng Jat Dim	1pm	Jam satu siang
下午兩點	Haa Ng Loeng Dim	2pm	Jam duasiang
下午三點	Haa Ng Saam Dim	3pm	Jam tiga siang
下午四點	Haa Ng Sei Dim	4pm	Jam empat siang
下午五點	Haa Ng Ng Dim	5pm	Jam lima siang
下午六點	Haa Ng Luk Dim	6pm	Jam enam siang
晚上七點	Maan Soeng Cat Dim	7pm	Jam tujuh malam
晚上八點	Maan Soeng Baat Dim	8pm	Jam delapan malam
晚上九點	Maan Soeng Gau Dim	9pm	Jam sembilan malam
晚上十點	Maan Soeng Sap Dim	10pm	Jam sepuluh malam
晚上十一點	Maan Soeng Sap Jat Dim	11pm	Jam sebelas malam
搭一	Daap Jat	Five past	Lebih lima
搭二	Daap Ji	Ten past	Lebih sepuluh

中文 Chinese	粵語拼音 Cantonese Pronunciation	英文 English	印尼文 Indonesia
搭三	Daap Saam	Quarter past	Lewat seperempat
搭四	Daap Sei	Twenty past	Lebih duapuluh
搭五	Daap Ng	Twenty-five past	Lebih dua puluh lima
搭半	Daap Bun	Half past	Lebih tiga puluh
搭七	Daap Cat	Twenty-five to	Lebih tig apuluh lima
搭八	Daap Baat	Twenty to	Lebih empat puluh
搭九	Daap Gau	Quarter to	Lebih empat puluh lima
搭十	Daap Sap	Ten to	Lebih lima puluh
搭十一	Daap Sap Jat	Five to	Lebih lima puluh lima

月份和星期　Months & Weeks　*Bulan & Minggu*

中文 Chinese	粵語拼音 Cantonese Pronunciation	英文 English	印尼文 Indonesia
一月	Jat Jyut	January	Januari
二月	Ji Jyut	February	Februari
三月	Saam Jyut	March	Maret
四月	Sei Jyut	April	April
五月	Ng Jyut	May	Mei
六月	Luk Jyut	June	Juni
七月	Cat Jyut	July	Juli

中文 Chinese	粵語拼音 Cantonese Pronunciation	英文 English	印尼文 Indonesia
八月	Baat Jyut	August	Agustus
九月	Gau Jyut	September	September
十月	Sap Jyut	October	Oktober
十一月	Sap Jat Jyut	November	November
十二月	Sap Ji Jyut	December	Desember
星期一	Sing Kei Jat	Monday	Hari Senin
星期二	Sing Kei Ji	Tuesday	Hari Selasa
星期三	Sing Kei Saam	Wednesday	Hari Rabu
星期四	Sing Kei Sei	Thursday	Hari Kamis
星期五	Sing Kei Ng	Friday	Hari Jumat
星期六	Sing Kei Luk	Saturday	Hari Sabtu
星期日	Sing Kei Jat	Sunday	Hari Minggu

數字 Numbers *Angka*

一	Jat	One	Satu
二	Ji	Two	Dua
三	Saam	Three	Tiga
四	Sei	Four	Empat
五	Ng	Five	Lima
六	Luk	Six	Enam
七	Cat	Seven	Tujuh

中文 Chinese	粵語拼音 Cantonese Pronunciation	英文 English	印尼文 Indonesia
八	Baat	Eight	Delapan
九	Gau	Nine	Sembilan
十	Sap	Ten	Sepuluh
十一	Sap Jat	Eleven	Sebelas
十二	Sap Ji	Twelve	Dua belas
十三	Sap Saam	Thirteen	Tiga belas
十四	Sap Sei	Fourteen	Empat belas
十五	Sap Ng	Fifteen	Lima belas
十六	Sap Luk	Sixteen	Enam belas
十七	Sap Cat	Seventeen	Tujuh belas
十八	Sap Baat	Eighteen	Delapan belas
十九	Sap Gau	Nineteen	Sembilan belas
二十	Ji Sap	Twenty	Dua puluh
三十	Saam Sap	Thirty	Tiga puluh
四十	Sei Sap	Forty	Empat puluh
五十	Ng Sap	Fifty	Lima puluh
六十	Luk Sap	Sixty	Enam puluh
七十	Cat Sap	Seventy	Tujuh puluh
八十	Baat Sap	Eighty	Delapan puluh
九十	Gau Sap	Ninety	Sembilan puluh

中文 Chinese	粵語拼音 Cantonese Pronunciation	英文 English	印尼文 Indonesia
一百	Jat Baak	Hundred	Seratus
貨幣　Currency　*Mata Uang*			
一毫	Jat Hou	10 cents	10 sen
兩毫	Liang Hou	20 cents	20 sen
五毫	Ng Hou	50 cents	50 sen
一蚊	Jat Man	1 dollar	1 dolar
兩蚊	Loeng Man	2 dollars	2 dolar
五蚊	Ng Man	5 dollars	5 dolar
十蚊	Sap Man	10 dollars	10 dolar
二十蚊	Ji Sap Man	20 dollars	20 dolar
五十蚊	Ng Sap Man	50 dollars	50 dolar
一百蚊	Jat Baak Man	100 dollars	100 dolar
五百蚊	Ng Baak Man	500 dollars	500 dolar
一千蚊	Jat Cin Man	1,000 dollars	1,000 dolar
稱呼　Appellation　*Sebutan*			
先生	Sin Sang	Master / Sir	Tuan
太太	Taai Taai	Madam	Nyonya
爺爺 / 公公	Je Je / Gung Gung	Grandad	Kakek
嫲嫲 / 婆婆	Maa Maa / Po Po	Grandma	Nenek

中文 Chinese	粵語拼音 Cantonese Pronunciation	英文 English	印尼文 Indonesia
哥哥	Go Go	Elder brother	Kakak laki-laki
姐姐	Ze Ze	Elder sister	Kakak perempuan
弟弟	Dai Dai	Younger brother	Adik lai-laki
妹妹	Mui Mui	Younger sister	Adik perempuan
小朋友	Siu Pang Jau	Kiddie	Anak
阿姨 / 姨媽 / 姑媽 / 姑姐	Aa Ji / Ji Maa / Gu Maa / Gu Ze	Aunt	Bibi
舅父 / 叔叔 / 伯伯	Kau Fu / Suk Suk / Baak Baak	Uncle	Paman
X 小姐	X Siu Ze	Miss X	Nona X
X 先生	X Sin Sang	Mr X	Tuan X
管理員 / 看更	Gun Lei Jyun / Hon Gaang	Building attendant	Petugas gedung
保安	Bou On	Security guard	Penjaga keamanan
交通工具 Transport *Mengangkut*			
電車	Din Ce	Tram	Gerobak
小巴	Siu Baa	Public light bus	Bis umum
綠 van	Luk Van	Scheduled services bus (green minibus)	Bis layanan terjadwal (bis kecil hijau)

中文 Chinese	粵語拼音 Cantonese Pronunciation	英文 English	印尼文 Indonesia
紅 van	Hung Van	Non-scheduled service bus (red minibus)	Tidak terjadwal bis layanan (bis kecil merah)
渡海小輪	Dou Hoi Siu Leon	Ferry	Perahu tambang
巴士	Baa Si	Bus	Bis
港鐵	Gong Tit	MTR	MTR
西鐵	Sai Tit	West Rail Line	Jalur Sepur Barat
東鐵	Dung Tit	East Rail Line	Jalur Sepur Timur
馬鐵	Maa Tit	Ma On Shan Line	Jalur Ma On Shan
輕鐵	Hing Tit	Light Rail Transit	Lampu Sepur Penyebrangan
市區的士 / 紅的	Si Keoi Dik Si / Hung Dik	Urban Taxi	Taksi kota
新界的士 / 綠的	San Gaai Dik Si / Luk Dik	New Territories Taxi	Taksi Wilayah Baru
大嶼山的士/ 藍的	Daai Jyu Saan Dik Si / Laam Dik	Lantau Island Taxi	Taksi Pulau Lantau
旅遊巴士	Leoi Jau Baa Si	Coach	Pelatih
山頂纜車	Saan Ding Laam Ce	Cable car (The Peak Tram)	Kereta gantung
校車	Haau Ce	School bus	Bis sekolah
救護車	Gau Wu Ce	Ambulance	Ambulan

中文 Chinese	粵語拼音 Cantonese Pronunciation	英文 English	印尼文 Indonesia
消防車	Siu Fong Ce	Fire engine	Mesin pemadam kebakaran
飛機	Fei Gei	Aeroplane	Pesawat terbang
節日　Festival　*Festival*			
元旦	Jyun Daan	New Year	Tahun Baru
農曆新年	Nung Lik San Nin	Lunar New Year	Tahun Baru Imlek
情人節	Cing Jan Zit	Valentine's Day	Hari Valentine
清明節	Cing Ming Zit	Ching Ming Festival	Festival Ching Ming
復活節	Fuk Wut Zit	Easter	Paskah
母親節	Mou Can Zit	Mother's Day	Hari Ibu
佛誕	Fat Daan	Birthday of Buddha	Ulang Tahun Buddha
兒童節	Ji Tung Zit	Children's Day	Hari Anak
父親節	Fu Can Zit	Father's Day	Hari Ayah
中秋節	Zung Cau Zit	Mid-autumn Festival	Festival Pertengahan Musim Gugur
萬聖節	Maan Sing Zit	Halloween	Hari Hantu
聖誕節	Sing Daan Zit	Christmas	Hari Natal
冬至	Dung Zi	Winter Solstice Festival	Festival Pergantian Musim Dingin
生日	Sang Jat	Birthday	Ulang Tahun

清潔篇

Cleaning

Pembersihan

了解全屋的清潔技巧，將家居打理得井井有條。

This comprehensive guide walks you through the skills on cleaning every corner of the house. No wonder your house is always neat and spotless!

Panduan lengkap ini memandu Anda melalui keterampilan membersihkan setiap sudut rumah. Tidak heran rumah Anda selalu rapi dan bersih!

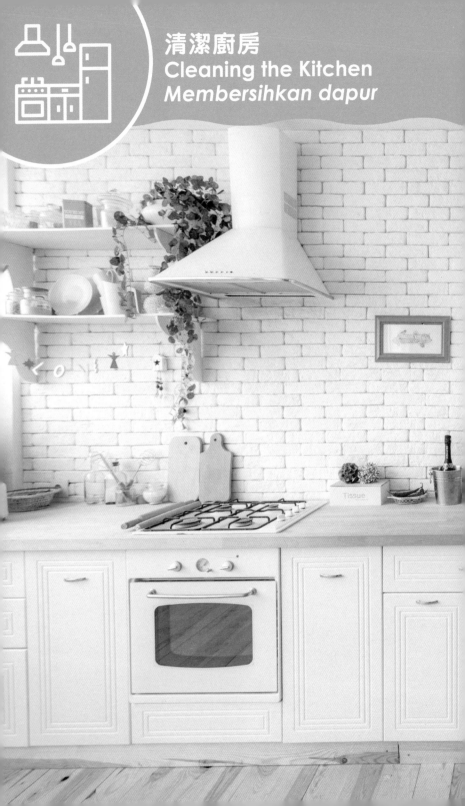

清潔廚房
Cleaning the Kitchen
Membersihkan dapur

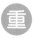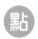

Instructions *Petunjuk*

1. 每次煮飯或使用廚房後，要徹底清理廚房及地板。

Clean the kitchen and the floor thoroughly after using the kitchen or making meals.

Bersihkan dapur dan lantai secara menyeluruh setelah menggunakan dapur atau membuat makanan.

2. 每晚臨睡前，確保廚房收拾妥當、地板乾淨、沒有水漬。

Before going to bed, make sure the kitchen is tidy, the kitchen floor is dry and clean without water stains.

Sebelum tidur, pastikan dapur rapi, lantai dapur kering dan bersih tanpa noda air.

3. 煮食爐及抽油煙機有油漬，每星期要清潔一次。

Clean the stoves and range hood / exhaust fans thoroughly once a week to remove any grease.

Bersihkan kompor dan kisaran tudung / kipas knalpot secara menyeluruh seminggu sekali untuk menghilangkan minyak.

4. 煤氣爐及石油氣爐的配件可分拆出來清潔，擦拭後再整裝好。

Dissemble the gas stoves and clean them well before re-assemble them.

Bongkar kompor gas dan bersihkan dengan baik sebelum dipasang kembali.

5. 抽氣扇要每星期抹洗一次。

Wipe down the exhaust fan once a week.

Bersihkan kipas knalpot seminggu sekali.

6. 電飯煲內膽必須完全抹乾水分才放回外膽內。

Make sure the inner pot is wiped dry completely before putting it back into the rice cooker.

Pastikan panci bagian dalam dikeringkan sepenuhnya sebelum memasukkannya kembali ke penanak nasi.

7. 每個月要清理雪櫃一次，儲存太久的食物要處理掉。

Clean the refrigerator once a month. Discard any food that has been left in the fridge for too long.

Bersihkan kulkas sebulan sekali. Buang semua makanan yang tertinggal di lemari es terlalu lama.

8. 雪櫃內生和熟的食物必須分開存放。熟食放在上層，生的食物放在下層。

Keep raw and cooked food on separate shelves in the refrigerator – cooked food on upper shelves, raw food on lower shelves.

Simpan makanan mentah dan yang sudah dimasak di rak terpisah di lemari es - makanan yang dimasak di rak atas, makanan mentah di rak bawah.

9. 熟食不能存放超過三天，否則必須棄掉。

Cooked food should not be stored in the fridge for more than 3 days. Discard any cooked food after it has been refrigerated for 3 days.

Makanan yang dimasak tidak boleh disimpan di lemari es selama lebih dari 3 hari. Buang semua makanan yang sudah dimasak setelah didinginkan selama 3 hari.

10. 不論生食或熟食，必須用食物盒盛好，所有食物盒要貼上處理日期和到期日標籤。

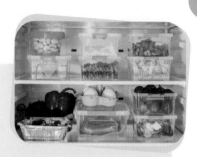

No matter the food is cooked or raw, keep them in food containers and cover the lids properly before storing in a refrigerator. Write the date of handling and the expiry date on a label and put it on each food container.

Tidak peduli makanan dimasak atau mentah, simpan di wadah makanan dan tutup dengan benar sebelum disimpan di lemari es. Tulis tanggal penanganan dan tanggal kedaluwarsa pada label dan letakkan di setiap wadah makanan.

11. 每次用完焗爐後，要用清潔劑抹淨。

After using the oven, wipe it down with oven cleaner.

Setelah menggunakan oven, bersihkan dengan pembersih oven.

12. 每次用完微波爐後，要用清水及濕布抹淨。

After using the microwave, wipe it down with water and damp cloth.

Setelah menggunakan microwave, bersihkan dengan air dan kain lembab.

13. 碗碟要放進廚櫃蓋好，保持衞生。

Bowls and dishes should be stored in the cabinet to keep them clean.

Mangkuk dan piring harus disimpan di kabinet agar tetap bersih.

14. 碗碟必須抹乾或晾乾水分才放入廚櫃。

Wipe the dishes dry or leave them to air-dry completely on a rack before storing them in the cabinet.

Bersihkan piring hingga kering atau biarkan hingga benar-benar kering di rak sebelum menyimpannya di kabinet.

15. 所有煮食用具每次使用後必須即時清潔。

Clean all cooking utensils immediately after use.

Bersihkan semua peralatan memasak segera setelah digunakan.

16. 清潔任何電器或爐具時，先確保關掉電源。

Before cleaning any electrical appliances, such as conventional oven and microwave oven, unplug them first.

Sebelum membersihkan peralatan listrik, seperti oven konvensional dan oven microwave, cabut terlebih dahulu.

17. 所有物件用後必須放回原處。

All items should be returned to their original locations after use.

Semua barang harus dikembalikan ke lokasi aslinya setelah digunakan.

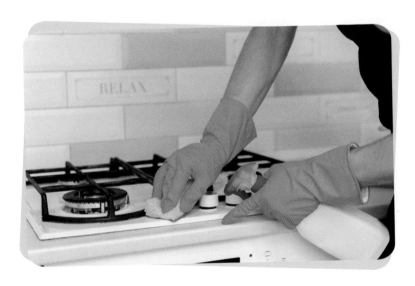

18.調味料或存放食材的容器，使用後必須緊記蓋好蓋子。

Make sure you cover all lids of food containers or close the caps of all condiment bottles properly after use.

Pastikan Anda menutupi semua tutup wadah makanan atau tutup semua botol bumbu dengan benar setelah digunakan.

19.離開廚房前先確認水喉已關妥，沒有漏水。

Before leaving the kitchen, make sure you have turned off the tap properly without any water dripping.

Sebelum meninggalkan dapur, pastikan Anda telah mematikan keran dengan benar tanpa ada air yang menetes.

20.廚房內的垃圾桶必須每天清理。

Dispose of the garbage in the kitchen every day.

Buanglah sampah di dapur setiap hari.

21.碗布及清潔抹布必須分開來。

Use separate towels / rags for wiping down the place and for drying the dishes.

Gunakan handuk / lap terpisah untuk menyeka tempat dan untuk mengeringkan piring.

做得好！

Well Done!

Sudah selesai dilakukan dengan baik

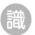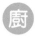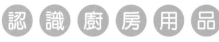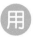

認 識 廚 房 用 品

Kitchen Basic Utensils
Peralatan Dapur Dasar

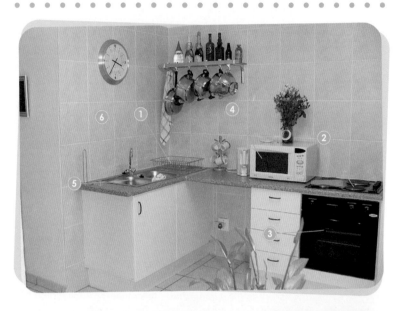

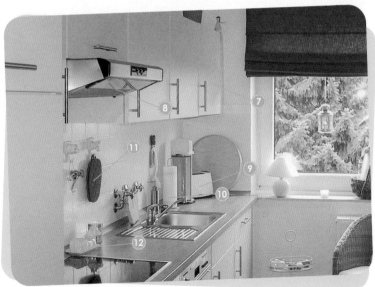

中文 Chinese	粵語拼音 Cantonese Pronunciation	英文 English	印尼文 Indonesia
① 隔水碗碟架	Gaak Seoi Wun Dip Gaa	Dish drying rack	Rak pengeringan piring
② 煮食爐	Zyu Sik Lou	Stoves	Kompor
③ 焗爐	Guk Lou	Oven	Oven
④ 微波爐	Mei Bo Lou	Microwave oven	Oven microwave
⑤ 鋅盆	San Pun	Kitchen sink	Wastafel dapur
⑥ 水龍頭	Seoi Lung Tau	Faucet	Keran
⑦ 廚櫃	Ceoi Gwai	Kitchen cabinet	Lemari dapur
⑧ 抽油煙機	Cau Jau Jin Gei	Hood range	Kerudung kompor
⑨ 多士爐	Do Si Lou	Toaster	Pemanggang roti
⑩ 濾水器	Leoi Seoi Hei	Water filter	Saringan air
⑪ 隔熱墊	Gaak Jit Zin	Heat insulated pad	Cempal
⑫ 調味料架	Tiu Mei Liu Gaa	Seasoning rack	Rak bumbu

認 識 廚 具

Cooking Utensils *Peralatan Memasak*

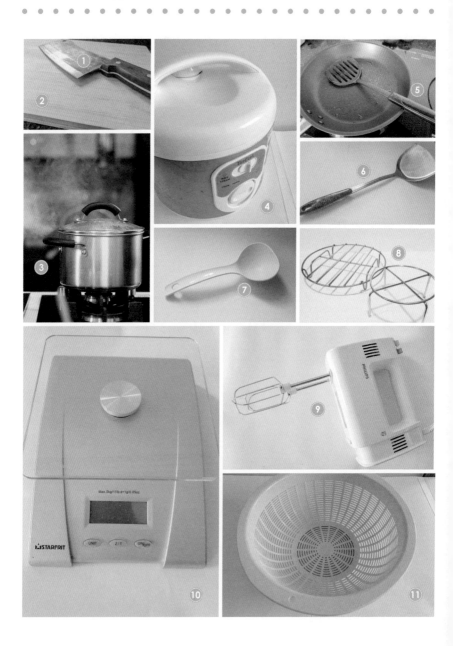

中文 Chinese	粵語拼音 Cantonese Pronunciation	英文 English	印尼文 Indonesia
① 菜刀	Coi Dou	Cleaver	Golok
② 砧板	Zam Baan	Chopping board	Tlenan
③ 不鏽鋼煲	Bat Sau Gong Bou	Stainless steel pot	Panci tahan karat
④ 電飯煲	Din Faan Bou	Rice cooker	Pemasak nasi / penanak nasi
⑤ 平底鑊	Ping Dai Wok	Pan	Panci
⑥ 鑊鏟	Wok Caan	Spatula	Sudip
⑦ 湯殼	Tong Hok	Ladle	Sendok
⑧ 蒸架	Zing Gaa	Steaming rack	Rak mengepul
⑨ 電動打蛋器	Din Dung Daa Daan Hei	Electric mixer	Pengaduk elektrik
⑩ 食物電子磅	Sik Mat Din Zi Bong	Digital scale	Skala digital
⑪ 笡箕	Saau Gei	Strainer	Saringan

中文 Chinese	粵語拼音 Cantonese Pronunciation	英文 English	印尼文 Indonesia
瓦煲	Ngaa Bou	Clay pot	Panci tanah liat
真空煲	Zan Hung Bou	Thermal cooker / vacuum flask cooker	Penanak panas / penampung termos
鑊	Wok	Wok	Wajan
長木筷子	Coeng Muk Faai Zi	Long wooden chopsticks	Sumpit kayu panjang
筷子	Faai Zi	Chopsticks	Sumpit
碗	Wun	Bowl	Mangkuk
碟	Dip	Plate	Piring
湯匙	Tong Ci	Tablespoon	Sendok makan
杯	Bui	Cup / glass / mug	Cangkir / gelas / mug
茶壺	Caa Wu	Teapot	Teko
蒸夾	Zing Gaap	Anti-scalding clip for steamed food	Klip anti-panas untuk makanan kukus
榨汁機	Zaa Zap Gei	Juicer	Juicer

認 識 廚 房 清 潔 用 品
Kitchen Daily Cleaning Tools
Alat Kebersihan Harian Dapur

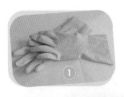

中文 Chinese	粵語拼音 Cantonese Pronunciation	英文 English	印尼文 Indonesia
❶ 膠手套	Gaau Sau Tou	Rubber gloves	Sarung tangan karet
洗潔精	Sai Git Zing	Dish detergent	Deterjen piring
漂潔液	Piu Git Jik	Kitchen bleach	Pemutih dapur
萬潔靈	Maan Git Ling	Magiclean	Magiclean
潔而亮	Git Ji Loeng	Cif	Cif
白醋	Baak Cou	White vinegar	Cuka putih
梳打粉	So Daa Fan	Baking soda	Soda kue
牙膏	Ngaa Gou	Toothpaste	Pasta gigi
❷ 鋼絲刷	Gong Si Caat	Steel wire scrubber	Sikat kawat baja
❸ 百潔布	Baak Git Bou	Scouring pad	Sabut gosok
抹布	Maat Bou	Rag / cloth	Kain / kain
牙刷	Ngaa Caat	Toothbrush	Sikat gigi
廚房紙	Ceoi Fong Zi	Kitchen paper towel	Handuk kertas dapur
垃圾桶	Laap Saap Tung	Garbage bin	Tempat sampah

清 潔 小 技 巧
Cleaning Tricks
Cara Membersihkan

1. 用容器盛着 1:1 的白醋水，放入微波爐加熱 30 秒，拿走白醋水，用抹布擦拭微波爐，先不要關門，待數分鐘吹乾後才關門，可去除食物的味道。

To remove odours from the microwave oven, pour 1 part water and 1 part vinegar into a microwaveable bowl. Put it into the microwave oven and turn on high power for 30 seconds. Remove the bowl of diluted vinegar. Wipe the inside of the microwave oven with damp cloth. Then keep the door open for a few minutes until all moisture is evaporated.

Untuk menghilangkan bau dari oven microwave, tuangkan 1 bagian air dan 1 bagian cuka ke dalam mangkuk yang bisa microwave. Masukkan ke dalam oven microwave dan nyalakan daya tinggi selama 30 detik. Angkat mangkuk cuka encer. Seka bagian dalam oven microwave dengan kain lembab. Kemudian biarkan pintu terbuka selama beberapa menit sampai semua uap air menguap.

2. 將兩個檸檬切開，直接放在微波爐轉盤，中火加熱約 2 分鐘，再用抹布擦拭乾淨，是另一辟味方法。

Alternatively, cut 2 lemons in half and put them on the glass turntable in the microwave oven. Close the door and turn it on medium power for 2 minutes. Wipe down the inside with damp cloth. This also helps remove odours.

Atau, potong 2 lemon menjadi dua dan letakkan di atas meja kaca di oven microwave. Tutup pintu dan nyalakan dengan daya sedang selama 2 menit. Lap bagian dalam dengan kain lembab. Ini juga membantu menghilangkan bau.

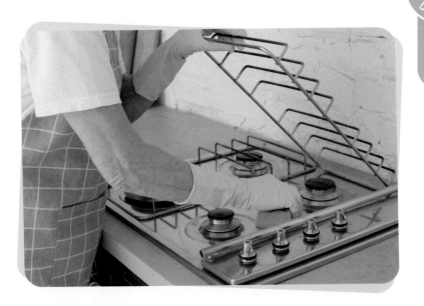

3. 百潔布質感愈硬，刮漬力愈強，適合清潔磁磚及爐具的污漬。食具或煮食用具建議使用較軟身、刮漬力較低的百潔布，以免煮食用具的物質或保護膜受損。

Scouring pads come in different stiffness. The stiffer it is, the stronger its scrubbing power is. Use a stiff one for scrubbing tiles and stovetop. However, for cooking utensils, dishes and tableware, pick a softer and less abrasive scrubber. That would avoid scratching the glaze on ceramic ware or the coating of non-stick utensils.

Sabut gosok datang dalam kekakuan yang berbeda. Semakin keras itu, semakin kuat daya gosoknya. Gunakan yang kaku untuk menggosok ubin dan kompor. Namun, untuk peralatan memasak, piring, dan peralatan makan, pilih sikat yang lebih lembut dan kurang abrasif. Itu akan menghindari goresan glasir pada peralatan keramik atau pelapis peralatan anti lengket.

4. 清理電飯煲不黏塗層內膽時，別使用鋼絲刷，以免刮傷內膽表面塗層。

Never use a metal scrubber to clean the inner pot of a rice cooker. Otherwise, you will scratch the coating.

Jangan pernah menggunakan sikat logam untuk membersihkan panci bagian dalam penanak nasi. Jika tidak, Anda akan menggores pelapisnya.

5. 電磁爐可使用沾上白醋水的濕布擦拭。

To clean an induction heater, wipe it down with damp cloth dipped in diluted vinegar.

Untuk membersihkan pemanas induksi, bersihkan dengan kain lembab yang dicelupkan ke dalam cuka encer.

6. 將相同比例的清水、鹽和梳打粉拌成牙膏狀，沾在百潔布上，在油漬處來回擦拭，待數分鐘再用清水和布抹去油漬。

To remove tough grease stains, mix 1 part water, 1 part salt and 1 part baking soda together into a paste. Apply on a scouring pad and rub the mixture on the grease stain repeatedly. Leave it for a few minutes. Then rinse with water and wipe off the stain with a piece of cloth.

Untuk menghilangkan noda lemak yang sulit, campur 1 bagian air, 1 bagian garam dan 1 bagian baking soda bersama-sama menjadi pasta. Oleskan pada sabut gosok dan gosok campuran pada noda grease berulang kali. Biarkan selama beberapa menit. Kemudian bilas dengan air dan bersihkan noda dengan selembar kain.

7. 必須待煮食爐完全冷卻，才進行清潔步驟。

Wait till the stoves cool down completely before cleaning them.

Tunggu sampai kompor benar-benar dingin sebelum membersihkannya.

8. 易潔鑊必須待冷後才用冷水清潔，否則易潔塗層容易脫落。

Leave non-stick pots and pans to cool completely before cleaning with cold water. Pouring cold water in sizzling hot pots or pans would cause thermal shock, making the non-stick coating come off.

Biarkan panci dan wajan tidak lengket menjadi dingin sepenuhnya sebelum dibersihkan dengan air dingin. Menuangkan air dingin ke dalam panci atau wajan panas mendesis akan menyebabkan sengatan termal, membuat lapisan anti lengket terlepas.

9. 生鐵鑊使用後需即時倒掉油分，趁鑊仍熱時倒入熱水，用鑊鏟推走黏附物或油漬、或用鋼絲刷洗擦。千萬別用洗潔精清洗生鐵鑊，以免生鏽。

After using a cast iron wok with no enamel coating, drain all oil off. Then pour in hot water when the wok is still hot. Scrape off any burnt bits or grease on the surface with a spatula. Or, scrub with a metal scrubber. Do not clean cast iron woks with dish detergent. Otherwise, it would rust.

Setelah menggunakan wajan besi tanpa lapisan enamel, tiriskan semua minyak. Kemudian tuangkan dalam air panas saat wajan masih panas. Mengikis bit yang terbakar atau minyak di permukaan dengan spatula. Atau, gosok dengan sikat logam. Jangan bersihkan wajan besi cor dengan deterjen piring. Kalau tidak, itu akan berkarat.

10. 清潔磁磚縫隙，可灑少許梳打粉，噴上少許白醋（毋須稀釋），數分鐘後用牙刷刷淨或用濕布抹淨。

To clean the grout between tiles, sprinkle with some baking soda. Spray on some white vinegar (not diluted). Leave it for a few minutes. Clean with a toothbrush or damp cloth.

Untuk membersihkan nat di antara ubin, taburi dengan soda kue. Semprotkan pada beberapa cuka putih (tidak diencerkan). Biarkan selama beberapa menit. Bersihkan dengan sikat gigi atau kain lembab.

11. 抽氣扇的扇葉可用混入梳打粉的熱水浸洗，待乾後再安裝，避免讓水和清潔劑沾到機身。

To clean an exhaust fan, dissemble it and soak the fan in a mixture of baking soda and hot water. Rinse and dry completely before re-assembling. Do not let water or cleaner get in touch with other parts of the fan.

Untuk membersihkan kipas, buang dan rendam kipas dalam campuran soda kue dan air panas. Bilas dan keringkan sepenuhnya sebelum dipasang kembali. Jangan biarkan air atau pembersih bersentuhan dengan bagian lain dari kipas.

12. 雪櫃膠邊門框的霉漬可用牙膏及牙刷擦掉，再用清水抹淨。

To clean the mould on refrigerator door seal, scrub it with toothpaste on a toothbrush. Clean with water and wipe dry.

Untuk membersihkan cetakan pada segel pintu lemari es, gosok dengan pasta gigi pada sikat gigi. Bersihkan dengan air dan lap kering.

13. 市面有專門去除雪櫃異味的產品，如備長炭吸味劑，亦可使用新鮮檸檬、橙皮、咖啡渣和泡茶後的茶包、茶葉等吸味。

To remove odours from refrigerator, you may get odour absorbers from grocery stores, such as those made with binchotan charcoal. You may also make your own odour absorbers, with fresh lemons, orange peel, used ground coffee, used teabags or tea leaves.

Untuk menghilangkan bau dari kulkas, Anda mungkin mendapatkan peredam bau dari toko grosir, seperti yang dibuat dengan arang binchotan. Anda juga bisa membuat peredam bau sendiri, dengan lemon segar, kulit jeruk, kopi bubuk bekas, teh celup bekas atau daun teh.

14. 垃圾可分類處理，鋁罐、膠樽、廢紙等要分開棄置。

Sort the garbage for recycling. Put aluminium cans, plastic bottles and waste paper separately into recycling bins.

Sortir sampah untuk didaur ulang. Masukkan kaleng aluminium, botol plastik, dan kertas limbah secara terpisah ke dalam tempat sampah daur ulang.

15. 處理塑膠用品時，要先除去膠蓋、標籤及沖淨才回收。

Before disposing of any plastic containers, remove all caps and labels, and rinse them well.

Sebelum membuang wadah plastik, lepaskan semua penutup dan label, dan bilas dengan baik.

16. 玻璃樽和鋁罐等，回收前必須先沖淨。

Before disposing of any glass bottles or aluminium cans, rinse them well.

Sebelum membuang botol kaca atau kaleng aluminium, bilas dengan baik.

天然清潔劑 DIY
Natural Cleaner DIY
Pembersih Alami DIY

將新鮮檸檬皮刮下及風乾，放進 75% 酒精溶液浸泡一星期，將溶液倒入噴壺，成為帶檸檬香味的天然清潔劑！

Scrape off the zest of a lemon and leave it to air dry. Soak the lemon zest in 75% alcohol for 1 week. Strain and transfer the liquid into a spritzer bottle. This makes a natural cleaner with a refreshing lemon scent.

Kikis kulit lemon dan biarkan hingga kering. Rendam kulit lemon dalam alkohol 75% selama 1 minggu. Saring dan pindahkan cairan ke dalam botol spritzer. Ini membuat pembersih alami dengan aroma lemon yang menyegarkan.

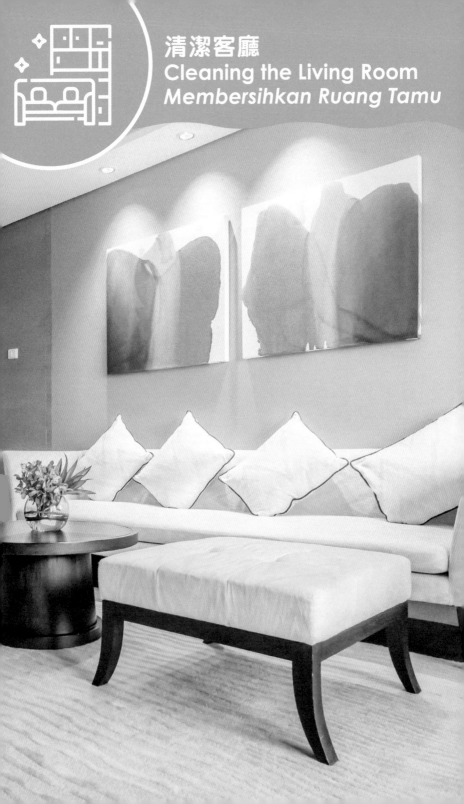

 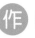 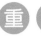
1. 每天用雞毛掃或抹布抹淨電視機、電腦、書架等及各小擺設的灰塵。

Clean the dust off the TVs, computer screens, book shelves and all decorative pieces with a duster or rag every day.

Bersihkan debu dari TV, layar komputer, rak buku, dan semua barang dekoratif dengan kain lap atau lap setiap hari.

2. 地板每天清掃一次及用地板清潔劑拖抹一次。

Sweep the floor once a day. Then mop the floor with floor cleaner once a day.

Sapu lantai sekali sehari. Kemudian bersihkan lantai dengan pembersih lantai sekali sehari.

3. 木地板要每個月打蠟一次。

Wax the wood flooring once a month.

Lilin lantai kayu sebulan sekali.

4. 地氈每天最少吸塵一次。

Vacuum the carpet at least once a day.

Bersihkan karpet setidaknya sekali sehari.

5. 冷氣機隔塵網每個月取出清理一次。

Remove filters from air conditioners and clean them once a month.

Lepaskan saringan dari pendingin udara dan bersihkan sebulan sekali.

6. 每天用雞毛掃掃淨鋼琴外的灰塵；用柔軟質地的乾布抹拭琴鍵。

Dust the piano with a duster every day. Then use soft dry cloth to wipe down the keys.

Bersihkan piano dengan kain lap setiap hari. Kemudian gunakan kain kering yang lembut untuk menyeka kuncinya.

7. 所有傢俬及家用電話每星期消毒一次。

Sterilize all furniture and landline phones once per week.

Sterilkan semua mebel dan telepon rumah sekali seminggu.

8. 布藝梳化每周吸塵，包括梳化的扶手、靠背及縫隙等。

Vacuum fabric sofas thoroughly every week, including the armrests, backrests and all narrow gaps.

Bersihkan sofa kain secara menyeluruh setiap minggu, termasuk sandaran lengan, sandaran punggung, dan semua celah sempit.

9. 書桌每天收拾整理。

Tidy up the desk every week.

Rapikan meja setiap minggu.

10. 所有飾燈每月抹一次。

Wipe down all lighting fixtures and chandeliers once a month.

Bersihkan semua perlengkapan pencahayaan dan lampu gantung sebulan sekali.

11. 玄關的鞋要放回鞋櫃內。

Put all shoes in the vestibule into the shoe cabinets.

Masukkan semua sepatu di ruang depan ke dalam lemari sepatu.

12. 每次使用餐枱、茶几後，用清潔劑及清水各抹一次。

After using the dining table or the coffee table, wipe it down with cleaner once. Then wipe it down with water once more.

Setelah menggunakan meja makan atau meja kopi, bersihkan dengan pembersih sekali. Lalu bersihkan dengan air sekali lagi.

13. 地櫃、鞋櫃及組合櫃要經常掃除塵埃。

Frequently dust or wipe down all storage cabinets, shoe cabinets and TV cabinets.

Sering-seringlah membersihkan atau mengelap atau bersihkan semua lemari penyimpanan, lemari sepatu, dan lemari TV.

14. 盒裝紙巾用完後要補充新的。

Replenish boxed tissue when it is used up.

Isi ulang kotak tisu saat habis.

15. 垃圾桶要每天清理。

Clean all garbage cans in the house every day.

Bersihkan semua tong sampah di rumah setiap hari.

16. 睡覺前確保所有電器關上總掣。

Before going to bed, make sure all electrical appliances are turned off by pressing the button on each appliance (not just the remote).

Sebelum tidur, pastikan semua peralatan listrik dimatikan dengan menekan tombol pada setiap alat (bukan hanya remote).

17. 睡覺前或出門時確保鐵閘、大門鎖好，窗戶關妥。

Before going to bed or leaving the house, make sure the main door and the metal gate are properly locked, and all windows are closed.

Sebelum tidur atau meninggalkan rumah, pastikan pintu utama dan gerbang logam terkunci dengan benar, dan semua jendela tertutup.

18. 大門和鐵閘要每月擦拭一次。

Wipe down the main door and the metal gate once a month.

Bersihkan pintu utama dan gerbang logam sebulan sekali.

19. 不慎在地氈上打翻了水，要立即用乾布吸乾水分。

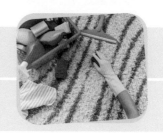

If you accidentally spill water on the carpet, wipe it dry immediately with a piece of dry cloth.

Jika Anda tidak sengaja menumpahkan air di karpet, segera bersihkan dengan kain kering.

20. 鞋櫃要經常用消毒液抹淨。

Wipe the shoe cabinets down with disinfectant regularly.

Bersihkan lemari sepatu dengan obat pembasmi kuman secara teratur.

認 識 客 廳 用 品

Living Room Essentials
Essentials Ruang Tamu

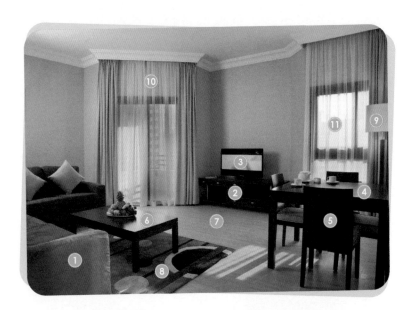

中文 Chinese	粵語拼音 Cantonese Pronunciation	英文 English	印尼文 Indonesia
① 梳化	So Faa	Sofa / Couch	Sofa / sofa
② 地櫃	Dei Gwai	Standing cabinet	Lemari berdiri
③ 電視機	Din Si Gei	TV	Televisi
④ 餐枱	Caan Toi	Dining table	Meja makan
⑤ 餐椅	Caan Ji	Dining chair	Kursi makan
⑥ 茶几	Caa Gei	Coffee table	Meja kopi
⑦ 地板 / 地台	Dei Baan / Dei Toi	Floor covering / Floor	Penutup lantai / Lantai
⑧ 地氈	Dei Zin	Carpet	Karpet
⑨ 座地燈	Zo Dei Dang	Floor lamp	Lampu lantai
⑩ 窗簾	Coeng Lim	Curtain	Tirai
⑪ 窗	Coeng	Window	Jendela
⑫ 電視機 遙控器	Din Si Gei Jiu Hung Hei	TV remote	Remot TV
⑬ 掛牆鐘	Gwaa Coeng Zung	Wall-mounted clock	Jam dinding
⑭ 電話	Din Waa	Telephone	Telepon
⑮ 風扇	Fung Sin	Fan	Kipas
組合櫃	Zou Hap Gwai	Combination cabinet	Lemari kombinasi
鞋櫃	Haai Gwai	Shoe cabinet	Lemari sepatu
音響設備	Jam Hoeng Cit Bei	Sound system / Audio system	Sistem suara / sistem audio
燈掣	Dang Zai	Light switch	Saklar lampu
冷氣機	Laang Hei Gei	Air conditioner	Pendingin ruangan

Living Room Daily Cleaning Tools
Alat Kebersihan Harian Ruang Tamu

中文 Chinese	粵語拼音 Cantonese Pronunciation	英文 English	印尼文 Indonesia
① 漂白水	Piu Baak Seoi	Bleach	Pemutih
② 掃把	Sou Baa	Broom	Sapu
③ 垃圾鏟	Laap Saap Caan	Dust pan	Cikrak
地拖	Dei To	Mop	Mengepel
雞毛掃	Gai Mou Sou	Feather duster	Kain lap berbulu
打蠟水 （木地板用）	Daa Laap Seoi (Muk Dei Baan Jung)	Liquid floor wax (for hardwood floors)	Lilin lantai cair (untuk lantai kayu)
吸塵機	Kap Can Gei	Vacuum cleaner	Penyedot debu
除塵地拖	Ceoi Can Dei To	Dry dusting mop	Pel debu kering
除塵紙	Ceoi Can Zi	Dusting mop paper refill	Isi ulang kertas pel

清 潔 小 技 巧
Cleaning Tricks
Cara Membersihkan

1. 如家中飼養寵物，抹地或傢俬時不宜用帶有化學物質的清潔劑如漂白水之類。

In homes with pets, do not use chemical cleaners (such as bleach) when mopping the floor or wiping down the furniture.

Di rumah dengan hewan peliharaan, jangan gunakan pembersih kimia (seperti pemutih) saat mengepel lantai atau mengelap perabotan.

2. 將曬乾後的柑桔或橙皮放入紗網內，放在客廳不同位置，有助辟除屋內異味或寵物的味道。

To deodorise the house and get rid of pet's smell in the living room, put sun-dried orange peel or citrus peel in a mesh bag. Then put them in different spots around the living room.

Untuk menghilangkan bau rumah dan menghilangkan bau hewan peliharaan di ruang tamu, masukkan kulit jeruk yang dikeringkan dengan matahari atau kulit jeruk di dalam kantong mesh. Kemudian letakkan mereka di tempat yang berbeda di sekitar ruang tamu.

3. 地氈上有污漬，可以用檸檬酸加梳打粉清理。

To remove any stain on carpet, clean it with citric acid and baking soda.

Untuk menghilangkan noda di karpet, bersihkan dengan asam sitrat dan soda kue.

4. 用紗袋盛着已曬乾的咖啡渣，放入鞋內，可以辟除鞋內臭味。

To remove odours in shoe cabinets, put used ground coffee that has been sun-dried into fine mesh bags and put them in shoe cabinets.

Untuk menghilangkan bau di lemari sepatu, masukkan kopi bubuk bekas yang telah dijemur ke dalam kantong mesh halus dan masukkan ke dalam lemari sepatu.

5. 地氈灑上鹽，防止灰塵飛揚，再用吸塵機吸塵會更乾淨。

To vacuum the carpet better, sprinkle salt on it first before vacuuming. The salt would stop the dust from floating in air and the carpet will be cleaner after vacuumed.

Untuk menyedot debu dengan lebih baik, taburkan garam terlebih dahulu sebelum menyedot debu. Garam akan menghentikan debu melayang di udara dan karpet akan lebih bersih setelah disedot.

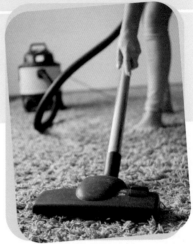

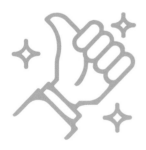

做得好！

Well Done!

Sudah selesai dilakukan dengan baik

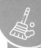

6. 梳化、枱凳及櫃等平日可以用天然清潔劑抹拭後，再用乾布抹乾。

Wipe down sofas, tables, chairs and cabinets with home-made natural cleaner. Then wipe with dry cloth again.

Bersihkan sofa, meja, kursi, dan lemari dengan pembersih alami buatan rumah. Lalu bersihkan dengan kain kering lagi.

7. 不要用濕布擦拭電視機。

Do not wipe down the TVs or computer monitors with damp cloth.

Jangan menyeka TV atau monitor komputer dengan kain lembab.

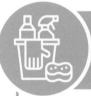

天然清潔劑 DIY
Natural Cleaner DIY
Pembersih Alami DIY

將未用過的茶葉和曬乾後的青檸皮加入清水浸泡數小時，將水倒入噴壺，成為帶天然清香味的清潔劑。

Put unused tea leaves and sun-dried lime peel into water. Leave them to soak for a few hours. Strain and transfer the liquid into spritzer bottle. This is a natural cleaner with a refreshing scent.

Masukkan daun teh yang tidak digunakan dan kulit jeruk nipis ke dalam air. Biarkan mereka berendam selama beberapa jam. Saring dan pindahkan cairan ke dalam botol spritzer. Ini adalah pembersih alami dengan aroma menyegarkan.

收納技巧
Storage Tricks
Cara Penyimpanan

1. 善用客廳中的電視櫃和組合櫃空間和層架，將東西歸類擺放。

Make good use of the shelves and storage spaces in the TV cabinets or combination cabinets. Sort the clutters and store them well.

Manfaatkan rak dan ruang penyimpanan di lemari TV atau lemari kombinasi. Memilah yang berserakan dan simpan dengan baik.

2. 較小型的物件如文具或玩具，放入小盒子、籃子或膠箱，並貼上標籤作記認，再放進抽屜、層架或大收納箱內。

Small items such as stationery or toys should be sorted and put into small boxes, baskets or plastic cartons. Label them properly and store them in drawers, on shelves or in large storage boxes.

Barang-barang kecil seperti alat tulis atau mainan harus dipisah dan dimasukkan ke dalam kotak kecil, keranjang atau karton plastik. Beri label dengan benar dan simpan di laci, di rak atau di kotak penyimpanan besar.

3. 大型收納箱盡量放在客廳角落或與組合櫃相鄰的位置，令視覺上較整齊。

Try to put large storage boxes in the corner of the living room, or next to the combination cabinet. It looks tidier that way.

Coba letakkan kotak penyimpanan besar di sudut ruang tamu, atau di sebelah lemari kombinasi. Terlihat lebih rapi seperti itu.

4. 電器遙控器可統一放在文件盤或紙盒內，放在茶几下的儲存格。

Remote controls can be stored together in a document tray or in a paper box. Then keep them on shelves or in storage spaces under the coffee table.

Kontrol jarak jauh dapat disimpan bersama dalam baki dokumen atau dalam kotak kertas. Kemudian simpan di rak atau di ruang penyimpanan di bawah meja kopi.

5. 較大堆的雜誌或信件，可用棉繩或尼龍繩紮好，放在書桌或信插內。

After accumulating a bulk of letters or magazines, tie them up with cotton strings or nylon strings. Then put them under a desk or inside a letter storage box.

Setelah mengumpulkan banyak surat atau majalah, ikat dengan benang katun atau benang nilon. Kemudian letakkan di bawah meja atau di dalam kotak penyimpanan surat.

6. 若沒有信插，可以用紙巾盒自製及美化，貼在書桌旁。

If you don't have a letter storage box, make one yourself with tissue box and decorate it. Attach it to the side of a desk.

Jika Anda tidak memiliki kotak penyimpanan surat, buat sendiri kotak tisu dan hiaslah. Tempelkan di sisi meja.

7. 市面上有分隔層的收納盒，適用於擺放小型物件，也可動手用咭紙替收納盒分開隔層。

You can buy tiered storage boxes for small items. But you can also make one with cardboard. Divide the space into tiers for different items.

Anda dapat membeli kotak penyimpanan berjenjang untuk barang-barang kecil. Tapi Anda juga bisa membuatnya dengan kardus. Bagi ruang menjadi tingkatan untuk item yang berbeda.

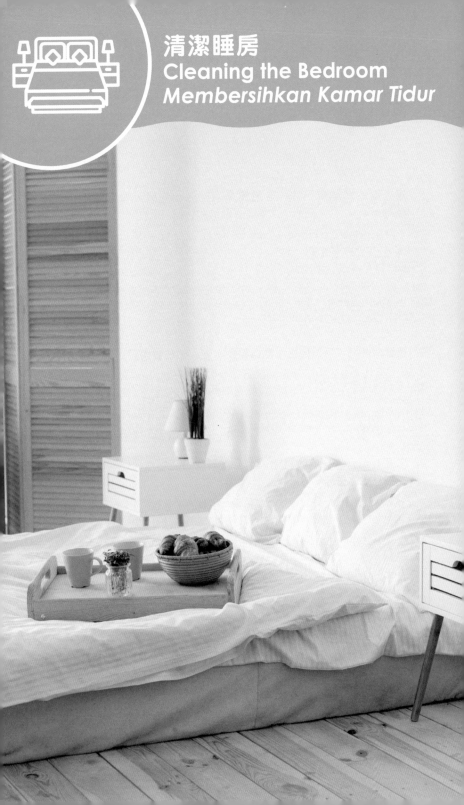

清潔睡房
Cleaning the Bedroom
Membersihkan Kamar Tidur

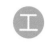 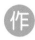 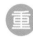 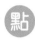

Instructions *Petunjuk*

1. 床單、被套要每星期更換一次。

Change bed sheets and duvet covers once a week.

Ganti seprai dan selimut penutup seminggu sekali.

2. 被褥、枕頭等每兩個月曬晾於陽光下數小時。

Leave duvet and pillows under the sun for a few hours every two months.

Tinggalkan selimut dan bantal di bawah sinar matahari selama beberapa jam setiap dua bulan.

3. 床褥每兩至三個月前後倒轉一次；每半年底面翻轉一次，令床褥受力均勻。

Rotate the mattress by 180 degrees once every two to three months. Flip it upside down once a year. That helps even out the pressure on the whole mattress and extends the lifespan of the mattress.

Putar kasur dengan 180 derajat sekali setiap dua hingga tiga bulan. Balikkan terbalik setahun sekali. Itu membantu meratakan tekanan pada seluruh kasur dan memperpanjang umur kasur.

4. 冷氣機隔塵網每個月清洗一次；機身每星期用濕布抹一次。

Remove the filters from the air conditioners and clean them once a month. Wipe down the outer case of the air conditioners with damp cloth once a week.

Lepaskan saringan dari pendingin udara dan bersihkan sebulan sekali. Lap bagian luar AC dengan kain lembab seminggu sekali.

5. 地板要每日清掃及用清水抹一次；每個月要消毒一次。

Sweep the floor and mop with water once every day. Mop the floor with disinfectant once a month.

Sapu lantai dan lap dengan air setiap hari sekali. Mengepel lantai dengan pembasmi kuman sebulan sekali.

6. 地氈每日吸塵一次。

Vacuum the carpet once every day.

Bersihkan karpet sekali sehari.

7. 床板及床架每星期清潔一次。

Clean the bed frame and bed slats once a week.

Bersihkan bingkai tempat tidur dan keranjang tempat tidur seminggu sekali.

8. 每日早上整理床鋪，睡衣摺好放在床上。

Make the beds every morning. Fold the pyjamas neatly and put them over the duvet.

Tempat tidur setiap pagi. Lipat piyama dengan rapi dan letakkan di atas selimut.

9. 衣櫃、床頭櫃和化妝枱等每日用濕布抹一次。

Wipe down the closet, night stands and dressing table with damp cloth once a day.

Bersihkan lemari, dudukan malam dan meja rias dengan kain lembab sekali sehari.

10. 不許隨意拿取床頭櫃和化妝枱的東西，清潔後必須將所有物件放回原位。

Do not remove anything from the night stands or dressing table. Make sure you return everything to their original location after cleaning them.

Jangan lepaskan apa pun dari dudukan malam atau meja rias. Pastikan Anda mengembalikan semuanya ke lokasi semula setelah membersihkannya.

11. 除了整理及收納衣服外，不能隨意打開衣櫃門。

Do not leave the closet door open unless you're tidying up or re-organizing the items inside.

Jangan biarkan pintu lemari terbuka kecuali Anda merapikan atau mengatur ulang barang di dalamnya.

12. 洗曬妥當的衣物要摺好或掛好，歸類放入抽屜或衣櫃內。

After laundry, fold the garments or hang them on hangers before storing them in drawers or the closet.

Setelah mencuci, lipat pakaian atau gantung di gantungan sebelum menyimpannya di laci atau lemari.

13.西裝褲裙、恤衫等用衣架掛好。

Suit pants, skirts and dress shirts should be hung on hangers.

Celana jas, rok, dan kemeja harus digantung di gantungan baju.

14.換季的衣服及被鋪洗淨及晾曬後放入密實袋，加入防潮用品盛好。

When seasons change and you have to swap out the seasonal clothing and bedding, wash and dry them before putting them into an airtight bag with silica gel or other moisture absorber.

Saat musim berubah dan Anda harus mengganti pakaian dan tempat tidur musiman, cuci dan keringkan sebelum memasukkannya ke dalam kantong kedap udara dengan gel silika atau penyerap kelembaban lainnya.

15.窗簾每個月拆下來清洗一次，晾乾後裝回窗簾軌上。

Remove the curtains to wash them once a month. Dry them and put them back on the rails or rods.

Lepaskan tirai untuk mencucinya sebulan sekali. Keringkan dan letakkan kembali di jeruji atau batang.

16.睡房窗戶每兩星期抹一次，窗台要每天用濕布抹一次。

Wipe down the windows in bedrooms once every two weeks. Wipe down the bay windows with damp cloth once every day.

Bersihkan jendela di kamar tidur setiap dua minggu sekali. Bersihkan jendela teluk dengan kain lembab sekali setiap hari.

17.毛公仔每個月洗一次。切記先細閱標籤，按其指示方式清洗。

Wash all stuffed toys once a month. Read and follow the label for washing instructions.

Cuci semua boneka mainan sebulan sekali. Baca dan ikuti label untuk petunjuk mencuci.

18. 每天開啟抽濕機一段時間，讓睡房保持乾爽。抽濕時關閉窗戶，使用後或出門前要關掉電源。

Turn on the dehumidifiers in the bedrooms for a period of time every day to keep the rooms dry. Make sure all windows are closed. Turn off the dehumidifiers after use or before leaving the house.

Nyalakan penurun lembab di kamar tidur untuk jangka waktu tertentu setiap hari agar kamar tetap kering. Pastikan semua jendela ditutup. Matikan penurun lembab setelah digunakan atau sebelum meninggalkan rumah.

19. 沒下雨的時候，在家可打開睡房窗戶，讓空氣流通。

When it is not raining outside, keep the bedroom windows open to improve ventilation.

Saat tidak hujan di luar, jaga agar jendela kamar tetap terbuka untuk meningkatkan peredaran hawa.

做得好！

Well Done!
Sudah selesai dilakukan dengan baik

認識睡房用品
Bedroom Essentials
Essential Kamar Tidur

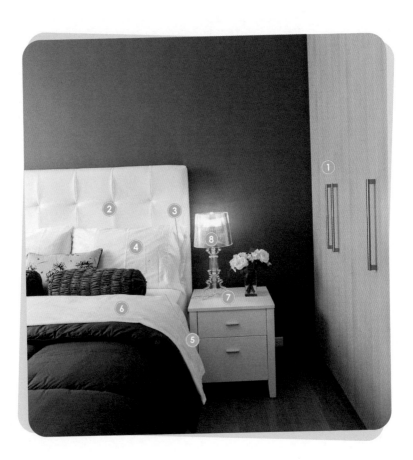

中文 Chinese	粵語拼音 Cantonese Pronunciation	英文 English	印尼文 Indonesia
① 衣櫃	Ji Gwai	Closet / wardrobe	Lemari / lemari pakaian
② 睡床	Seoi Cong	Bed	Tempat tidur
③ 床褥	Cong Juk	Mattress	Matras
④ 枕頭	Zam Tau	Pillow	Bantal
⑤ 床單	Cong Daan	Bed sheet	Sprei
⑥ 冷氣被	Laang Hei Pei	Summer comforter	Selimut musim panas
⑦ 床頭櫃	Cong Tau Gwai	Headboard shelves	Rak papan kepala
⑧ 床頭燈	Cong Tau Dang	Bedside lamp	Lampu tidur
枕頭套	Zam Tau Tou	Pillow case	Sarung bantal
毛巾被	Mou Gan Pei	Blanket	Selimut
棉被	Min Pei	Duvet core	Biji selimut
梳妝枱	So Zong Toi	Dressing table	Meja rias
梳妝枱凳	So Zong Toi Dang	Dressing stool	Pakaian kotor
梳	So	Comb	Sisir
化妝品	Faa Zong Ban	Makeup products	Produk makeup
鬧鐘	Naau Zung	Alarm clock	Jam alarm
全身鏡	Cyun San Geng	Full-length mirror	Cermin penuh- panjang

清 潔 小 技 巧
Cleaning Tricks
Cara Membersihkan

1. 在小孩尿床的床褥噴上白醋待 1 小時，用濕毛巾按壓，再用風筒吹乾。

 If a child wets his bed, spray white vinegar on the mattress and leave it for an hour. Press the spot with a sponge or dry cloth for a few minutes to soak up the liquid. Blow dry with a hair dryer.

 Jika seorang anak membasahi tempat tidurnya, semprotkan cuka putih di kasur dan biarkan selama satu jam. Tekan tempat dengan spons atau kain kering selama beberapa menit untuk menyerap cairan. Keringkan dengan pengering rambut.

2. 床單、被套、枕頭袋等用最少攝氏 55 度熱水清洗，能殺死塵蟎。

 Wash bed sheets, duvet covers and pillow cases in hot water at least 55°C in temperature to kill dust mites.

 Cuci seprai, selimut dan sarung bantal dalam air panas setidaknya 55°C pada suhu untuk membunuh tengu debu.

3. 市面上有備長炭吸濕包或竹炭包，放在衣櫃和抽屜內，保持乾爽和減少異味。

 There are moisture absorbers made with binchotan or regular charcoal in the market. You can put some in the closet and drawers to keep them dry and to get rid of any stale smell.

 Ada peredam kelembaban yang dibuat dengan peresap atau arang biasa di pasaran. Anda bisa menaruh beberapa di lemari dan laci agar kering dan untuk menghilangkan bau basi.

4. 擺設用的毛公仔用透明膠袋包着，防止毛公仔沾上灰塵。

 Stuffed toys that are used as decoration can be wrapped in transparent plastic bags. That would prevent them from getting dusty.

 Boneka mainan yang digunakan sebagai hiasan dapat dibungkus dengan kantong plastik transparan. Itu akan mencegah mereka menjadi berdebu.

5. 可用附有高效能空氣過濾網的吸塵機，每隔幾個月吸走床褥上的塵垢或塵蟎。

Vacuum the mattress with a HEPA filter vacuum cleaner every few months to remove dust and dust mites.

Bersihkan kasur dengan HEPA filter vacuum cleaner setiap beberapa bulan untuk menghilangkan debu dan tengu debu.

6. 攝氏 60 度以上可殺滅塵蟎，在床褥鋪上毛巾，以蒸氣熨斗蒸熨。

Dust mites are killed by high heat over 60°C. You can get rid of them by putting a towel over the mattress and steam the towel with a steam iron.

Tengu debu terbunuh oleh panas tinggi di atas 60°C. Anda dapat menyingkirkannya dengan meletakkan handuk di atas kasur dan mengukus handuk dengan setrika uap.

7. 衣櫃內的衣服可套上衣物防塵套，有助多掛一些衣服，避免衣服吸塵。

You may put dust covers on clothing that are hung inside a closet. Not only can you fit more clothes into the closet that way, but also prevent them from getting dusty.

Anda bisa meletakkan penutup debu pada pakaian yang digantung di dalam lemari. Anda tidak hanya bisa memasukkan lebih banyak pakaian ke dalam lemari, tetapi juga mencegahnya menjadi berdebu.

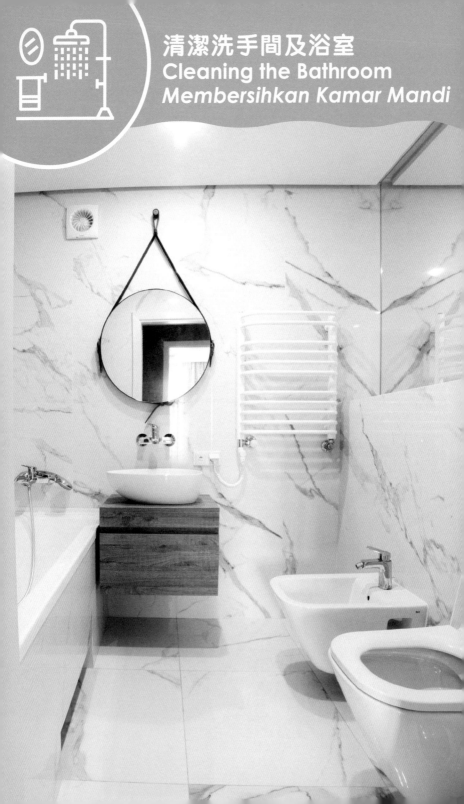

清潔洗手間及浴室
Cleaning the Bathroom
Membersihkan Kamar Mandi

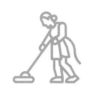

工 作 重 點
Instructions *Petunjuk*

1. 廁所板及馬桶每天早上和晚上，用清潔劑和清水抹洗一次。

Wipe down the outside of the toilet and the toilet seat once in the morning and once at night with cleaner and water.

Bersihkan bagian luar kamar mandi dan dudukan kamar mandi sekali di pagi hari dan sekali di malam hari dengan air bersih dan air.

2. 任何時候如發現馬桶內有污漬，要立即清潔。

Clean the toilet bowl immediate whenever you see any mark in it.

Bersihkan mangkuk kamar mandi segera setiap kali Anda melihat ada tanda di dalamnya.

3. 要蓋上廁所板沖廁。

Close the toilet lid before you flush.

Tutup tutupnya toilet sebelum Anda menyiram.

4. 洗臉盆每星期用清潔劑及軟身百潔布洗抹一次。

Clean the wash basin once every week with cleaner and a soft scrubber.

Bersihkan wastafel setiap minggu sekali dengan pembersih dan sikat yang lembut.

5. 水龍頭每星期用牙膏、牙刷刷洗一次。

Clean the faucets with toothpaste and a toothbrush once a week.

Bersihkan kran dengan pasta gigi dan sikat gigi seminggu sekali.

6. 掛鏡每星期用玻璃水抹一次。

Wipe down the mirrors with glass cleaner once a week.

Bersihkan cermin dengan pembersih kaca seminggu sekali.

7. 地板要每天清潔，保持乾爽。

Clean the floor every day and keep it dry always.

Bersihkan lantai setiap hari dan jaga agar selalu kering.

8. 瓷磚牆身每星期用清潔劑或 1:99 漂白
 水抹洗一次。

Wipe down the wall tiles with cleaner or 1:99 household bleach solution once a week.

Bersihkan ubin dinding dengan larutan pembersih bersih atau 1:99 rumah tangga seminggu sekali.

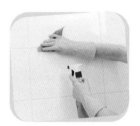

9. 企缸或浴缸每兩星期用浴室專用清潔劑擦洗一次。擦洗後用水刮
 刮走水漬，保持企缸或浴缸乾爽。

Scrub the bathtub or shower stall once every two weeks with bathroom cleaner. After rinsing, remove any remaining water on the glass with a squeegee. Keep the bathtub or shower stall dry.

Gosok bak mandi atau pancuran setiap dua minggu sekali dengan pembersih kamar mandi. Setelah dibilas, singkirkan air yang tersisa di gelas dengan alat pembersih karet. Jaga agar bak mandi atau shower tetap kering.

10. 企缸或浴缸的排水過濾網要每天清理一次。

Clean the hair catcher in the shower or bathtub once a day.

Bersihkan penangkap rambut di pancuran atau bak mandi sekali sehari.

11. 洗衣籃內的衣服每天清空，將衣服拿去洗滌。

Clear all clothing in the laundry basket every day and wash them.

Bersihkan semua pakaian di keranjang cucian setiap hari dan cucilah.

12.洗手液用完後，要補充新的洗手液。

Replenish the hand soap once it is used up.

Isi ulang sabun tangan setelah habis.

13.抽氣扇扇葉每月拆出來沖洗。

Remove the exhaust fan and wash it once a month.

Lepaskan kipas angin dan cuci sebulan sekali.

14.廁紙架的廁紙用完，需換上新廁紙。

Replenish the toilet paper once it is used up.

Isi kembali kertas toilet setelah habis.

15.如發現馬桶、浴缸、洗臉盆的去水有嚴重淤塞，要通知先生或
太太。

If the toilet drain, bathtub or the wash basin is clogged, notify your employer immediately.

Jika toilet, bak mandi, atau bak cuci tersumbat, segera beri tahu atasan Anda.

16.每天在地上的去水渠倒入 500 毫升清水，以減少細菌傳播。

Pour 500 ml of water down the floor drain every day, to stop germs from spreading.

Tuangkan 500 ml air ke saluran pembuangan lantai setiap hari, untuk menghentikan penyebaran kuman.

17.洗澡後開動抽氣扇令浴室保持乾爽，以免霉菌滋生。

Turn on the exhaust fan after taking a shower to keep the bathroom dry. Otherwise, mould may grow on the walls or ceiling.

Nyalakan kipas angin setelah mandi untuk menjaga kamar mandi tetap kering. Jika tidak, jamur dapat tumbuh di dinding atau langit-langit.

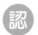

Bathroom Essentials
Essentials Kamar Mandi

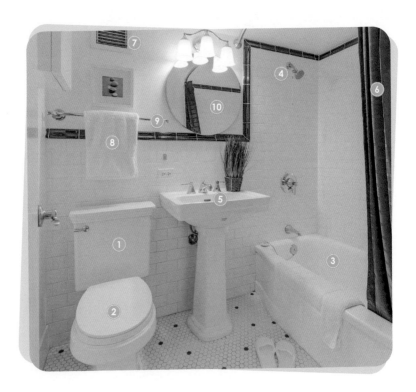

中文 Chinese	粵語拼音 Cantonese Pronunciation	英文 English	印尼文 Indonesia
① 馬桶	Maa Tung	Toilet bowl	Mangkuk toilet
② 廁所板	Ci So Baan	Toilet seat and lid	Dudukan dan tutup toilet
③ 浴缸	Juk Gong	Bathtub	Bak mandi
④ 花灑	Faa Saa	Shower	Mandi
⑤ 洗手盆	Sai Sau Pun	Washbasin	Wastafel
⑥ 浴簾	Juk Lim	Shower curtain	Tirai kamar mandi
⑦ 抽氣扇	Cau Hei Sin	Exhaust fan	Kipas angin
⑧ 毛巾	Mou Gan	Towel	Handuk
⑨ 毛巾掛架	Mou Gan Gwaa Gaa	Towel hanger	Gantungan handuk
⑩ 鏡子	Geng Zi	Mirror	Cermin
廁紙架	Ci Zi Gaa	Toilet paper holder	Tempat kertas toilet
熱水爐	Jit Seoi Lou	Water heater	Pemanas air
洗頭水	Sai Tau Seoi	Shampoo	Sampo
沐浴露	Muk Juk Lou	Shower gel	Sabun mandi cair
洗手液	Sai Sau Jik	Hand soap	Sabun tangan
牙刷	Ngaa Caat	Toothbrush	Sikat gigi

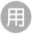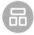

認 識 浴 室 清 潔 用 品

Bathroom Daily Cleaning Tools
Alat Kebersihan Harian Kamar Mandi

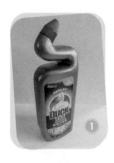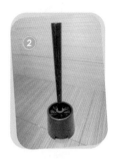

中文 Chinese	粵語拼音 Cantonese Pronunciation	英文 English	印尼文 Indonesia
① 潔廁靈	Git Ci Ling	Magiclean for toilet bowl	Magiclean untuk mangkuk toilet
② 廁所刷	Ci So Caat	Toilet brush	Sikat toilet
廁所泵	Ci So Bam	Plunger	Penyelam
通渠液	Tung Keoi Jik	Toilet unclogger liquid	Penyumbat toilet cair
溶室清潔劑	Junk Sat Cing Git Zai	Bathroom cleaner	Pembersih kamar mandi

Cleaning Tricks
Cara Membersihkan

1. 洗臉盆、鏡子及水龍頭如有污漬，可試用新鮮檸檬片，沾上梳打粉擦拭，再用清水沖淨，以乾布抹乾。

To remove stains on wash basins, mirrors and faucets, sprinkle some baking soda on a slice of fresh lemon. Rub it on the stains and clean with fresh water. Then wipe dry with dry cloth.

Untuk menghilangkan noda pada wastafel, cermin dan keran, taburkan soda kue di atas irisan lemon segar. Gosokkan pada noda dan bersihkan dengan air segar. Lalu lap kering dengan kain kering.

2. 牙膏和舊牙刷也是很好的除污工具，尤其用於水龍頭或瓷磚牆縫隙。

To clean the grouts between tiles and the faucets, put some toothpaste on a used toothbrush and scrub them.

Untuk membersihkan ampas di antara ubin dan keran, letakkan beberapa pasta gigi pada sikat gigi bekas dan gosok.

3. 洗臉盆如出現霉漬，將沾了漂白水的化妝棉鋪在霉漬位置，待 2 至 3 小時，拿開化妝棉擦洗一遍。

To remove stains in wash basins, dip a cotton puff in household bleach and leave it on the stains for 2 to 3 hours. Remove the cotton puff and rinse well.

Untuk menghilangkan noda di wastafel, celupkan kapas ke dalam pemutih rumah tangga dan biarkan di atas noda selama 2 hingga 3 jam. Angkat kapas dan bilas dengan baik.

4. 用牙膏擦拭花灑外部，讓其保持光澤。

Clean shower heads with toothpaste to keep them shiny.

Bersihkan kepala pancuran dengan pasta gigi agar tetap bersinar.

5. 瓷磚上有污漬或鏽漬，可灑上梳打粉，再用沾濕的百潔布擦拭。

To remove stains or rust on ceramic tiles, sprinkle baking soda on the stained spots. Then scrub with a damp scouring pad.

Untuk menghilangkan noda atau karat pada ubin keramik, taburkan baking soda di atas noda bernoda. Kemudian gosok dengan bantalan gosok yang basah.

6. 馬桶去水不暢順，可試試用白醋、梳打粉及熱水暢通一下；若淤塞情況嚴重，要通知先生或太太聯絡通渠師傅。

To clear mildly clogged toilet, pour some white vinegar, baking soda and hot water down the toilet to loosen the clog. If the clogging persists, notify your employer or call a plumber.

Untuk membersihkan kamar mandi yang tersumbat ringan, tuangkan cuka putih, soda kue, dan air panas ke toilet untuk melonggarkan toilet. Jika penyumbatan masih terjadi, beri tahu atasan Anda atau hubungi tukang ledeng.

7. 百潔布沾濕水及梳打粉後，可有效去除馬桶上污漬。

To clean stains in the toilet bowl, dip a scouring pad in water and then baking soda. Then scrub the stains.

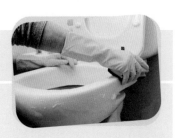

Untuk membersihkan noda di mangkuk toilet, celupkan alas gosok ke dalam air lalu baking soda. Lalu gosok noda.

天然通渠法
Unclog a Drain the Natural Way
Batalkan Penyumbatan dengan Cara Alami

馬桶或廚房鋅盆如有輕微淤塞，可試用梳打粉、白醋及熱水。先將梳打粉倒在渠口待 5 分鐘，倒入約半支白醋，待 10 至 15 分鐘，再倒入熱水。

* 倒入白醋時小心不要靠近，最好先戴上保護眼鏡，因為白醋倒在梳打粉上會產生化學反應。

If the toilet drain or kitchen sink is mildly clogged, you can pour in some baking soda. Leave it for 5 minutes. Then pour in half a bottle of white vinegar. Wait for 10 to 15 minutes. Then flush with a large volume of hot water.

* White vinegar reacts with baking soda to give heat and lots of bubbles. That's how they unclog a drain. Thus, try to keep your distance when pouring white vinegar down the drain. It is advisable to put on goggles to protect your eyes.

Jika saluran pembuangan kamar mandi atau wastafel dapur agak tersumbat, Anda bisa menuangkan soda kue. Diamkan selama 5 menit. Kemudian tuangkan setengah botol cuka putih. Tunggu 10 hingga 15 menit. Kemudian siram dengan volume besar air panas.

* Cuka putih bereaksi dengan baking soda untuk memberi panas dan banyak gelembung. Begitulah cara mereka menghentikan sumbatan. Karena itu, cobalah menjaga jarak saat menuangkan cuka putih ke selokan. Dianjurkan untuk memakai kacamata untuk melindungi mata Anda.

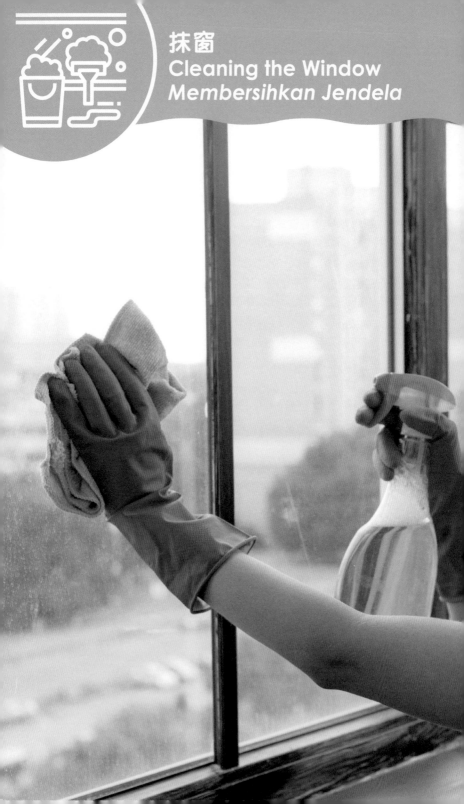

抹窗
Cleaning the Window
Membersihkan Jendela

Instructions *Petunjuk*

1. 全屋窗戶每個月抹一次。

Wipe down all windows in the house once a month.

Bersihkan semua jendela di rumah sebulan sekali.

2. 抹窗時注意安全，別站得太高或將上半身伸出窗外，可使用伸縮棒協助。

Your safety comes first when you clean windows. Do not stand on anything that is too high. Do not lean your torso out of the windows. Use a squeegee with an extension pole if necessary.

Keamanan Anda diutamakan saat membersihkan jendela. Jangan berdiri di atas sesuatu yang terlalu tinggi. Jangan menyandarkan tubuh Anda keluar dari jendela. Gunakan alat pembersih yg terbuat dr karet dengan tiang ekstensi jika perlu.

3. 推窗時留意窗鉸是否出現鬆脫的情況，如有，要通知先生太太。

When you open each window, check whether the hinge is sturdy and secure. Inform your employer if the window seems insecure. Do not clean that window in question.

Saat Anda membuka setiap jendela, periksa apakah engselnya kokoh dan aman. Beri tahu atasan Anda jika jendelanya tampak tidak aman. Jangan bersihkan jendela itu.

4. 抹窗時不要使用百潔布或鋼絲刷，以免刮花玻璃。

Do not clean windows with scouring pads or metal wool scrubbers. They may scratch the glass.

Jangan membersihkan jendela dengan sabut gosok atau sikat bulu logam. Mereka mungkin menggores kaca.

5. 抹窗時可以先清潔窗框和窗花部分。

When you clean a window, start with the frame and the grille.

Saat Anda membersihkan jendela, mulailah dengan bingkai dan gril.

6. 窗鉸和窗花的坑位可用油掃或筆掃掃走塵垢。

To get rid of any dust and dirt on the hinges and in narrow gaps on the grille, use a clean paint brush.

Untuk menghilangkan debu dan kotoran pada engsel dan celah sempit pada gril, gunakan kuas cat yang bersih.

7. 使用磁石抹窗工具時，緊記小心。

Use extra care when using a magnetic window cleaner.

Gunakan perawatan ekstra saat menggunakan pembersih jendela magnetik.

8. 抹窗時不要靠在窗花上卸力，免生意外。

When cleaning windows, don't grab on or lean on the grille to support your weight. The grille may not be sturdy enough and it is dangerous to do so.

Saat membersihkan jendela, jangan memegang atau bersandar pada grille untuk menopang berat badan Anda. Grilnya mungkin tidak cukup kokoh dan berbahaya untuk melakukannya.

9. 窗花、窗框、把手等用清潔劑抹洗。

Wipe down the grille, the window frames and the handles with cleaner.

Bersihkan gril, bingkai jendela dan gagangnya dengan pembersih.

10. 窗戶玻璃用玻璃水或稀釋白醋，以不掉纖維的棉布抹洗。稀釋白醋和水的比例是 1:2。

Wipe down the glass pane with clean cleaner or diluted white vinegar (1 part of white vinegar mixed with 2 parts of water). Use a piece of lint-free cotton cloth to clean the glass.

Bersihkan kaca jendela dengan pembersih bersih atau cuka putih encer (1 bagian cuka putih dicampur dengan 2 bagian air). Gunakan selembar kain katun bebas serat untuk membersihkan kaca.

11. 可拆下的窗紗或窗網，每個月用水沖洗。

Remove the mesh screens to wash in water once a month.

Lepaskan layar jala untuk mencuci dalam air sebulan sekali.

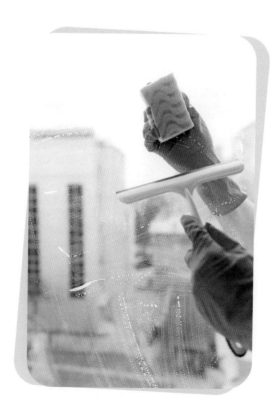

清潔小技巧
Cleaning Tricks
Cara Membersihkan

1. 窗戶玻璃在噴上玻璃水或稀釋白醋後，用舊報紙循同一方向抹，抹後的玻璃更光亮。

After spraying glass cleaner or diluted white vinegar on the glass pane, rub it with newspaper in circular motion in one direction (i.e. either clockwise or anti-clockwise). The glass will be sparkling clean this way.

Setelah menyemprotkan pembersih kaca atau cuka putih yang diencerkan pada kaca jendela, gosok dengan koran dengan gerakan memutar dalam satu arah (mis. searah jarum jam atau berlawanan arah jarum jam). Kaca akan bersinar bersih dengan cara ini.

2. 窗框坑槽可先用吸塵機吸淨，再用牙刷刷拭或毛掃掃淨。

Vacuum the narrow gaps on the window frames. Then use a toothbrush or a paint brush to clean them further.

Bersihkan celah sempit pada bingkai jendela. Kemudian gunakan sikat gigi atau kuas cat untuk membersihkannya lebih lanjut.

3. 帶花紋的窗戶玻璃，可用牙刷擦洗。將玻璃水或稀釋白醋噴在玻璃上，拿牙刷由上而下用打圈方式擦拭，用不掉纖維的濕布抹一次，用乾布抹乾。

Clean textured glass pane with a toothbrush. Spray glass cleaner or diluted white vinegar on the glass. Then use a toothbrush to brush on the surface in circular motion from the top to the bottom. Dip a piece of lint-free cotton cloth in water and wring dry. Wipe down the glass once. Then wipe again with a dry clean rag.

Bersihkan kaca jendela bertekstur dengan sikat gigi. Semprotkan pembersih kaca atau cuka putih encer ke gelas. Kemudian gunakan sikat gigi untuk menyikat permukaan dengan gerakan memutar dari atas ke bawah. Celupkan sepotong kain katun bebas serat ke dalam air dan peras sampai kering. Bersihkan gelas satu kali. Lalu bersihkan lagi dengan lap kering yang bersih.

4. 清潔窗紗或窗網，可用吸塵機的刷狀吸管吸走塵垢。

To clean mesh screens, put a brush attachment on the vacuum nozzle and vacuum the screens thoroughly.

Untuk membersihkan layar jala, letakkan lampiran sikat pada mulut vakum dan menyedot layar dengan seksama.

5. 用兩塊百潔布同時在窗紗或網兩邊拍打，也可達到清理窗紗塵垢的效果。

Alternatively, hold a scouring pad in each of your hand. Tap both sides of the mesh screen with the scouring pads at the same time. That would also remove the dust from the screens.

Atau, pegang sabut gosok di masing-masing tangan Anda. Ketuk kedua sisi layar jala dengan bantalan gosok pada saat yang bersamaan. Itu juga akan menghilangkan debu dari layar.

做得好！

Well Done!
Sudah selesai dilakukan dengan baik

電器清潔
Cleaning Electrical Appliances
Membersihkan Peralatan Listrik

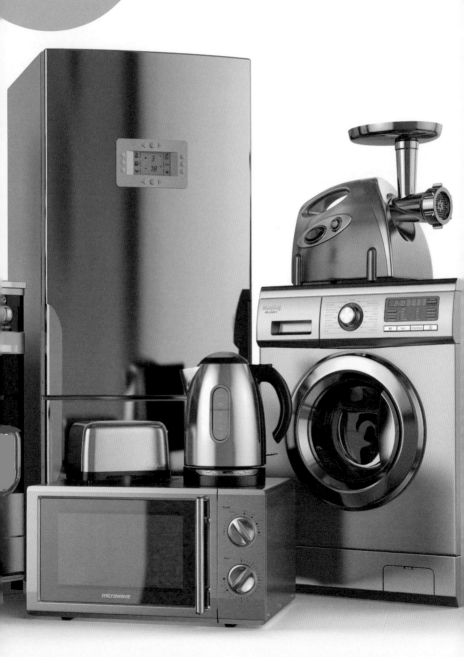

Instructions *Petunjuk*

1. 使用任何電器前，必須先閱讀使用指南。

Before using any electrical appliance, make sure you read the user manual first.

Sebelum menggunakan alat listrik apa pun, pastikan Anda membaca buku petunjuk terlebih dahulu.

2. 所有電器在清潔前必須拔掉電源。

Before cleaning any electrical appliance, make sure you unplug it first.

Sebelum membersihkan alat listrik, pastikan Anda mencabutnya terlebih dahulu.

3. 煮食用的電器，使用後必須即時清潔。

All electrical appliances that are used for making food should be cleaned immediately after use.

Semua peralatan listrik yang digunakan untuk membuat makanan harus dibersihkan segera setelah digunakan.

4. 電器的摩打部件應保持乾爽，不要沾到清潔劑或水，以免損壞。

The motors on electrical appliances should always be kept dry. Do not let any cleaner, water or liquid to get in touch with the motor. It will break down otherwise.

Mesin pada peralatan listrik harus selalu dijaga tetap kering. Jangan biarkan pembersih, air atau cairan apa pun berhubungan dengan motor. Itu akan memecah sebaliknya.

5. 清潔煮食電器或暖爐等發熱的電器，必須涼透後才清潔，以免燙傷。

Before cleaning any electrical appliance that heats up (such as appliances used for cooking or an electric heater), make sure you wait till it is completely cool. Otherwise, you may burn yourself.

Sebelum membersihkan alat listrik yang memanas (seperti peralatan yang digunakan untuk memasak atau pemanas listrik), pastikan Anda menunggu sampai benar-benar dingin. Jika tidak, Anda dapat membakar diri Anda sendiri.

6. 電器有任何損壞或故障，立即通知先生太太。

If you find any electrical appliance that is broken or out of order, inform your employer immediately.

Jika Anda menemukan alat listrik yang rusak atau habis, segera beritahukan majikan Anda.

7. 冬天轉季期間，將電風扇抹淨，包好後妥善收藏。

When winter comes, wipe down the electrical fans, wrap them up and store them properly.

Saat musim dingin tiba, bersihkan kipas listrik, bungkus dan simpan dengan benar.

8. 每兩星期將空氣清新機的前置濾網，放在日光下晾曬數小時。

Clean the front-loaded filters in air purifiers every two weeks. Leave them in the sun for a few hours before reassembling.

Bersihkan saringan yang dimuat di depan dalam penjernih udara setiap dua minggu. Biarkan di bawah sinar matahari selama beberapa jam sebelum dipasang kembali.

9. 使用抽濕機時關閉所有窗戶。

Make sure you close all windows before using a dehumidifier.

Pastikan Anda menutup semua jendela sebelum menggunakan penurun lembab.

10. 抽濕機的水箱盛滿後，要立即倒掉。

When using a dehumidifier, drain all water once the bucket is full.

Saat menggunakan penurun lembab, tiriskan semua air setelah ember penuh.

11. 抽濕機水箱的水不能循環再用，不可用來抹地或其他物件，避免滋生細菌影響健康。

Do not re-use the water from a dehumidifier for any purpose. Just pour it down the drain. Do not use it to mop the floor or clean anything. Otherwise, germs may breed and harm the health of the family.

Jangan gunakan kembali air dari penurun lembab untuk tujuan apa pun. Tuangkan saja ke selokan. Jangan menggunakannya untuk mengepel lantai atau membersihkan apa pun. Jika tidak, kuman dapat berkembang biak dan membahayakan kesehatan keluarga.

12. 抽濕機的水箱每兩星期清洗一次，確保風乾後才放回。

Clean the water bucket of dehumidifier once every two weeks. Make sure it is completely dry before reassembling.

Bersihkan ember air penurun lembab setiap dua minggu sekali. Pastikan benar-benar kering sebelum dipasang kembali.

13. 電暖爐放在乾爽位置，不可放在浴室或電線、插座附近，以免釀成意外。

Electric heaters should be placed away from water. Do not use it in the bathroom, or near any socket or electrical cable.

Pemanas listrik harus ditempatkan jauh dari air. Jangan menggunakannya di kamar mandi, atau di dekat soket atau kabel listrik.

14. 不可將衣物放在電暖爐上烘乾。

Do not dry clothes by laying them on a heater.

Jangan mengeringkan pakaian dengan meletakkannya di atas pemanas.

15. 吸塵機的塵袋定期更換或清洗；濾網三個月清潔一次。

Vacuum filter bags should be replaced or washed regularly; filters should be cleaned every 3 months.

Kantung penyaring pembersih harus diganti atau dicuci secara teratur; saringan harus dibersihkan setiap 3 bulan.

16. 按摩椅每天用乾布清潔擦拭。

Wipe down the massage chair with a piece of dry towel every day.

Usap kursi pijat dengan handuk kering setiap hari.

Electrical Appliances
Peralatan Listrik

 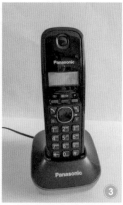

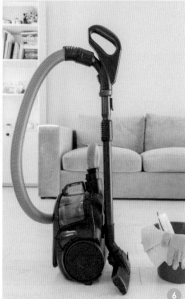

中文 Chinese	粵語拼音 Cantonese Pronunciation	英文 English	印尼文 Indonesia
① 空氣加濕機	Hung Hei Gaa Sap Gei	Humidifier	Pelembab
② 風筒	Fung Tung	Hair dryer	Pengering rambut
③ 室內無線電話	Sat Noi Mou Sin Din Waa	Home wireless phone	Telepon rumah tanpa kabel
④ 暖風機	Nyun Fung Gei	Electric fan heater	Pemanas kipas listrik
⑤ 電鬚刨	Din Sou Paau	Electric shaver	Pencukur elektrik
⑥ 吸塵機	Kap Can Gei	Vacuum cleaner	Penyedot debu
空氣清新機	Hung Hei Cing San Gei	Air purifier	Pembersih udara
抽濕機	Cau Sap Gei	Dehumidifier	Penurun lembab
暖爐	Nyun Lou	Electric heater	Pemanas listrik
浴室寶	Juk Sat Bou	Thermo ventilator	Kipas angin termo
電熱水爐	Din Jit Seoi Lou	Electric water heater	Pemanas air listrik
按摩椅	On Mo Ji	Massage chair	Kursi pijat
麵包機	Min Baau Gei	Bread machine	Mesin roti
電蒸鍋	Din Zing Wo	Electric steamer	Kapal uap listrik
電燒烤爐	Din Siu Haau Lou	Electric grill	Panggangan listrik

清潔小技巧
Cleaning Tricks
Cara Membersihkan

1. 清洗空氣清新機濾網前，先用毛刷擦去網上塵垢再沖洗，效果更乾淨。

Before cleaning the filters of air purifiers, remove the dust on them with a brush first. Then rinse in water. The filters will be cleaner this way.

Sebelum membersihkan saringan pembersih udara, bersihkan debu dengan sikat terlebih dahulu. Lalu bilas dengan air. Saringan akan lebih bersih dengan cara ini.

2. 清潔抽濕機、空氣清新機及加濕機等機身時，不可使用洗潔劑，以免機身表層受破壞，也不可直接用水沖洗，用濕抹布抹拭即可。

When you wipe down the outer case of dehumidifiers, air purifiers or humidifiers, do not use any cleaner as it may damage the casing. Do not pour water directly on them. Just wipe them down with a piece of damp cloth.

Saat Anda menyeka selubung luar dari penurun lembab, pembersih udara atau pelembap udara, jangan gunakan pembersih apa pun karena dapat merusak penutup. Jangan menuangkan air langsung ke atasnya. Cukup usap mereka dengan selembar kain lembab.

3. 清潔暖風機時，用濕布抹拭扇葉。

When cleaning a fan heater, wipe the fans with a piece of damp cloth.

Saat membersihkan pemanas kipas, lap kipas dengan kain lembab.

4. 倒掉吸塵機布塵袋的塵垢，用暖水沖洗，擰乾後置於日光下曬乾才裝回機上。

To clean the fabric filter bag in a vacuum cleaner, discard all the dust inside the bag first. Then rinse in warm water. Wring dry and leave it under the sun until completely dry. Then reassemble.

Untuk membersihkan kantung penyaring kain dalam penghisap debu, buang terlebih dahulu semua debu di dalam kantung. Lalu bilas dengan air hangat. Peras kering dan biarkan di bawah matahari sampai benar-benar kering. Kemudian pasang kembali.

5. 清潔電鬚刨，先用毛刷掃淨刀頭，將剃刀和刀頭部分放在水喉下開動，用暖水沖洗。切記別讓電源位置沾濕水分。

To clean an electric shaver, brush any hair off the shaver head first. Then put the blades and the shaver heads under a warm running tap and turn on the power. Make sure not to let any electrical part (such as the charging contacts) to get in touch with water.

Untuk membersihkan alat cukur listrik, sikat terlebih dahulu rambut dari kepala alat cukur. Kemudian letakkan terpisah dan kepala pencukur di bawah keran air hangat dan nyalakan. Pastikan untuk tidak membiarkan bagian listrik apa pun (seperti kontak pengisian daya) menyentuh air.

6. 按摩椅若有污漬，將軟布浸於已稀釋的清潔劑，在按摩椅輕拍及擦拭，再用濕軟布抹去清潔劑，吹乾即可。

To remove any stain from a massage chair, dip a piece of cloth into diluted cleaner solution. Gently dab on the stain and wipe it. Then use a piece of damp soft cloth to remove the cleaner. Leave it to air dry.

Untuk menghilangkan noda dari kursi pijat, celupkan sepotong kain ke dalam larutan pembersih encer. Oleskan dengan lembut pada noda dan usap. Kemudian gunakan selembar kain lembut yang lembab untuk menghilangkan pembersih. Biarkan hingga kering.

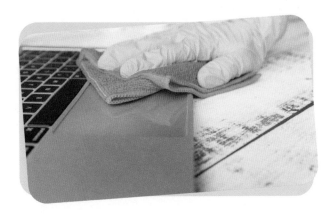

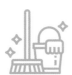

去污小貼士
Tips on Cleaning Stains
Cara Membersihkan Noda

1. 玻璃或不鏽鋼器具若有油漬，在油漬噴上洗潔精，鋪上保鮮紙，待 10-15 分鐘後撕掉保鮮紙，用布抹淨。

To remove greasy stains on glass or stainless steel utensils, spray some dish detergent on the grease. Wrap in cling film. Wait for 10 to 15 minutes. Remove the cling film and wipe with a piece of cloth.

Untuk menghilangkan noda berminyak pada peralatan kaca atau besi tahan karat, semprotkan deterjen ke atas minyak. Bungkus film melekat. Tunggu 10 hingga 15 menit. Lepaskan cling film dan lap dengan selembar kain.

2. 廚房頑固的油漬如抽油煙機、抽氣扇、煮食爐，可用梳打粉混合 70 度熱水（1：1 比例）抹拭。

For tough grease on range hood, exhaust fan or stovetops, mix 1 part of baking soda in 1 part of hot water at 70°C. Then dip a piece of cloth into the solution and wipe the grease with it.

Untuk minyak membandel pada kap mesin, kipas knalpot atau kompor, campur 1 bagian soda kue ke dalam 1 bagian air panas pada suhu 70°C. Kemudian celupkan sepotong kain ke dalam larutan dan bersihkan minyak dengan itu.

3. 煮食爐爐架、扇葉或隔油網等可拆除的組件，可用梳打粉水浸泡處理，浸洗後完全乾透才裝回機組。

For parts that can be dissembled, such as stove grates, fans or grease filter, remove them and soak them in hot baking soda solution. Then rinse well and leave them to dry before reassembling.

Untuk bagian yang dapat dibongkar pasang, seperti tungku terbuka, kipas atau saringan pelumas, lepaskan dan rendam dalam larutan soda kue panas. Kemudian bilas dengan baik dan biarkan hingga kering sebelum dipasang kembali.

4. 企缸或浴缸玻璃上的水垢，可用白醋混合餐桌鹽和乾布清潔。

To remove hard water stains on the glass in a shower stall or next to a bathtub, spray with a mixture of white vinegar and table salt. Then wipe with dry cloth.

Untuk menghilangkan noda air yang keras pada gelas di pancuran atau di samping bak mandi, semprotkan dengan campuran cuka putih dan garam dapur. Lalu bersihkan dengan kain kering.

5. 企缸趟門的膠邊位置常有黑色霉漬，可用牙膏清理。

To remove the mouldy spots on the silicone sealant along the edge of the sliding doors of a shower stall, scrub them with toothpaste.

Untuk menghilangkan bintik-bintik berjamur pada sealant silikon di sepanjang tepi pintu geser pancuran, gosok dengan pasta gigi.

6. 企缸或浴缸的污漬水垢，可用梳打粉、水和白醋拌勻，泡濕海棉後擦洗，再用清水沖洗一遍。

To remove stains in shower stalls and bathtubs, mix baking soda, water and white vinegar together. Soak a sponge into the mixture and rub on the stains. Then rinse with fresh water once more.

Untuk menghilangkan noda di pancuran dan bak mandi, campurkan soda kue, air, dan cuka putih. Rendam sepon ke dalam campuran dan gosokkan pada noda. Kemudian bilas dengan air tawar sekali lagi.

7. 廚房瓷磚上的油漬，將沾了洗潔精的廚房紙貼在油漬上，待數分鐘，撕下廚房紙，用清水濕布抹一次。

To remove the greasy stains on the kitchen tiles, dip paper towel into dish detergent and stick it over the stains. Wait for a few minutes. Remove the paper towel and wipe with damp cloth once more.

Untuk menghilangkan noda berminyak pada ubin dapur, celupkan handuk kertas ke dalam deterjen piring dan tempelkan di atas noda. Tunggu beberapa menit. Lepaskan handuk kertas dan lap dengan kain lembab sekali lagi.

8. 將錫紙沾上少許汽水，在生鏽的位置輕擦可去除鏽漬。

To remove rusty stains, dip aluminium foil in soda water and gently rub the stains off.

Untuk menghilangkan noda karat, celupkan aluminium foil ke dalam air soda dan gosok noda dengan lembut.

幼 童 清 潔 指 引

Special Instructions for Young Children
Petunjuk Khusus untuk Keluarga dengan Anak Kecil

1. 清潔用品必須存放於幼童觸不到的地方。

Make sure you keep all cleaning supplies in places where no child can reach.

Pastikan Anda menyimpan semua persediaan pembersih di tempat di mana tidak ada anak yang bisa dijangkau.

2. 抹窗及打開窗戶時額外留神，千萬不可讓幼童靠近。

Use extra care when cleaning or opening windows. Do not let any young child come near.

Berhati-hatilah saat membersihkan atau membuka jendela. Jangan biarkan anak kecil mendekat.

3. 不要使用多用途家居清潔劑或有化學成分的消毒劑清潔家居，以免影響幼童健康。

Do not use multi-functional household cleaner or any cleaner with harmful chemicals. They may harm the health of young children.

Jangan gunakan pembersih rumah tangga multi-fungsi atau pembersih apa pun dengan bahan kimia berbahaya. Mereka dapat membahayakan kesehatan anak kecil.

4. 可用市面上天然成分的清潔劑，或用梳打粉、檸檬酸、白醋等自製清潔劑。

Use all-natural cleaners bought from the market, or use homemade cleaners such as baking soda, citric acid, or white vinegar.

Gunakan pembersih alami yang dibeli dari pasar, atau gunakan pembersih buatan sendiri seperti soda kue, asam sitrat, atau cuka putih.

洗熨篇

Laundry
Cucian

了解不同衣物質料的洗滌技巧、洗衣標籤及程序，將衣物妥善保養。

This chapter introduces the washing techniques for different types of fabric, how to read a care label and how to store clothing properly.

Bab ini memperkenalkan teknik mencuci untuk berbagai jenis kain, cara membaca label perawatan dan cara menyimpan pakaian dengan benar.

工 作 重 點
Instructions *Petunjuk*

1. 每隔一天清洗衣服一次。

Do the laundry once every other day.

Lakukan cucian sekali setiap dua hari.

2. 洗衣服前，看清楚衣服上的洗衣標籤，按指示方式洗衣物。

Before washing the clothes, read the wash care labels on the clothes first and follow the instructions.

Sebelum mencuci pakaian, baca label perawatan cuci pada pakaian terlebih dahulu dan ikuti petunjuknya.

3. 這衣服標籤指示要用手洗，絕不可放入洗衣機。

Items with this washing symbol should be hand-washed. Do not put them in the washing machine.

Barang-barang dengan simbol cuci ini harus dicuci dengan tangan. Jangan masukkan ke mesin cuci.

4. 每次用洗衣機洗衣服，數量不要太多，應佔滾桶七成空間，否則衣服洗得不乾淨。

Do not overload the washing machine. The drum should be 70% full at most each time. Otherwise, the clothes won't be cleaned properly and the drum will be damaged sooner than it should be.

Jangan membebani mesin cuci secara berlebihan. Drum harus paling penuh 70% setiap kali. Jika tidak, pakaian tidak akan bersih dengan benar dan drum akan rusak lebih cepat dari yang seharusnya.

5. 每月清洗洗衣機滾桶一次。倒入白醋或梳打粉，水溫攝氏 40-50 度，啟動洗衣機清洗一次。

Clean the drum of the washing machine once a month. Just put in some white vinegar or baking soda and set the washing temperature to 40 to 50℃. Start the washing cycle and let it finish.

Bersihkan drum dari mesin cuci sebulan sekali. Masukkan saja cuka putih atau soda kue dan setel suhu cucian ke 40 hingga 50℃. Mulai siklus pencucian dan biarkan selesai.

6. 洗衣程序結束後，必須打開洗衣機蓋，讓滾桶內部自然風乾，減少細菌和霉菌滋生。

After the washing cycle is completed, open the door or the lid to air-dry the drum. That would reduce the growth of bacteria or mould.

Setelah siklus mencuci selesai, buka pintu atau tutupnya untuk mengeringkan drum. Itu akan mengurangi pertumbuhan bakteri atau jamur.

7. 內衣褲必須和外衣分開洗滌。胸圍放進胸圍專用的洗衣袋。

Wash undergarments separately from other clothing items. Bras should be put into laundry bags for bras before placed in the washing machine.

Cuci pakaian dalam secara terpisah dari barang-barang pakaian lainnya. Bra harus dimasukkan ke dalam tas cucian untuk bra sebelum ditempatkan di mesin cuci.

8. 小孩和幼童的衣服，要和成人的衣服分開洗。

Wash children's and infants' clothes separately from adults'.

Cuci pakaian anak-anak dan bayi secara terpisah dari orang dewasa.

9. 你的衣服要分開清洗。

Wash your own clothes separately.

Cuci pakaian Anda sendiri secara terpisah.

10. 淺色衣服和深色衣服分開清洗。

Wash light-coloured items and dark-coloured items separately.

Cuci barang berwarna terang dan barang berwarna gelap secara terpisah.

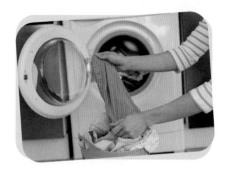

11.先檢查清楚衣服口袋沒有物件或紙巾等。

Check all pockets and remove anything inside (such as facial tissue) before washing the clothes.

Periksa semua saku dan lepaskan apa pun di dalamnya (seperti tisu wajah) sebelum mencuci pakaian.

12.床單被鋪、毛巾等不能與衣服一同清洗。

Wash beddings and towels separately from clothing.

Cuci sprei dan handuk secara terpisah dari pakaian.

13.衣服洗完後必須立即晾乾，熨平及摺好後才放回衣櫃。

After washing the clothes, immediately hang them to dry. Then iron them and fold neatly and store them in the closet.

Setelah mencuci pakaian, segera gantung hingga kering. Kemudian seterika dan lipat rapi dan simpan di lemari.

14.如洗衣粉或柔順劑等快將用完，要通知太太補充。

Notify your employer if you find laundry detergent or fabric softener is running low.

Beri tahu majikan Anda jika Anda menemukan deterjen atau pelembut pakaian mulai menipis.

15.用力抖衣服、用手掃直衣服後才晾掛。

After washing the clothes, yank them straight and gently pull them to remove creases and wrinkles before hanging them.

Setelah mencuci pakaian, tarik lurus dan tarik perlahan untuk menghilangkan kusut dan kerutan sebelum menggantungnya.

16.衣服掛在衣架和脫出衣架時，衣架由下襬向上掛或從下襬脫出，不要從衣領晾掛，以免拉闊衣領。

When you hang a piece of garment on a hanger, put the hanger in from beneath the hem, not from the collar down. Otherwise, the collar would be stretched and droop.

Saat Anda menggantungkan sehelai pakaian di gantungan, letakkan gantungan di bawah pelipit, bukan dari kerah ke bawah. Jika tidak, kerah akan meregang dan terkulai.

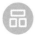

認 識 洗 衣 用 品

Washing Tools
Alat Cuci

中文 Chinese	粵語拼音 Cantonese Pronunciation	英文 English	印尼文 Indonesia
➊ 洗衣機	Sai Ji Gei	Washing machine	Mesin cuci
乾衣機	Gon Ji Gei	Dryer / Laundry dryer	Pengering
➋ 洗衫籃	Sai Saam Laam	Laundry basket	Keranjang cucian
洗衫袋	Sai Saam Doi	Mesh laundry bag	Tas tempat cuci pakaian
曬衫架	Saai Saam Gaa	Clothes drying rack	Rak pengeringan pakaian
➌ 衫架	Saam Gaa	Clothes hanger	Gantungan baju
➍ 衫夾	Saam Gaap	Clothes pegs / Clothespin	Pasak pakaian / Jepitan baju

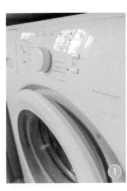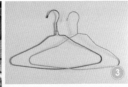

認識洗衣清潔用品
Clothes Cleaning Tools
Alat Pembersih Pakaian

中文 Chinese	粵語拼音 Cantonese Pronunciation	英文 English	印尼文 Indonesia
❶ 洗衣粉	Sai Ji Fan	Laundry detergent	Deterjen
❷ 洗衣液	Sai Ji Jik	Liquid laundry detergent	Deterjen cair
柔順劑	Jau Seon Zai	Fabric softener	Pelembut kain
強力去漬劑	Koeng Lik Heoi Zi Zai	Clothing stain remover	Penghilang noda pakaian
漂白液	Piu Baak Jik	Bleach	Pemutih
衣物消毒液	Ji Mat Siu Duk Jik	Disinfectant	Obat pembasmi kuma

認 識 衣 服 名 稱
Clothing Items
Item Pakaian

中文 Chinese	粵語拼音 Cantonese Pronunciation	英文 English	印尼文 Indonesia
❶ 冷衫	Laang Saam	Sweater / Jumper	Sweater / Jumper
❷ 牛仔褲	Ngau Zai Fu	Jeans	Jeans
❸ T恤	T Seot	T-shirt	Kaos
❹ 恤衫	Seot Saam	Dress shirt	Kemeja
❺ 長褲	Coeng Fu	Pants / Trousers	Celana / Celana
西褲	Sai Fu	Dress pants	Celana berbusana
西裝外套	Sai Zong Ngoi Tou	Suit jacket / blazer	Jas / blazer
西裝裙	Sai Zong Kwan	Suit skirt	Rok setelan
短褲	Dyun Fu	Shorts	Celana pendek
羽絨	Jyu Jung	Down	Turun
褸	Lau	Coat / Jacket	Jas / Jaket
底褲	Dai Fu	Underpants	Celana dalam
胸圍	Hung Wai	Bra	Bra
運動衫	Wan Dung Saam	Sportswear / Track jacket	Baju Olahraga / Track
校服	Haau Fuk	School uniform	Seragam sekolah
校褸	Haau Lau	School jacket	Jaket sekolah

洗滌小技巧
Tricks on Doing Laundry
Cara Mencuci Pakaian

1. 襪子洗後仍有臭味，在水中加入白醋浸泡一會，直接於通風處晾乾。

 If socks are still smelly after washed, soak them in water with a dash of white vinegar briefly. Then wring them and leave them to dry in a well ventilated spot.

 Jika kaus kaki masih berbau setelah dicuci, rendam dalam air dengan sedikit cuka putih. Kemudian peras dan biarkan hingga kering di tempat yang ada udaranya dengan baik.

2. 白襯衫的領口和袖口發黃或有污漬，擠檸檬汁放入凍水，浸約 10-15 分鐘。

 If the collar and cuffs of a white dress shirt show resistant stains or have turned yellow, soak it in cold water with a dash of lemon juice for 10 to 15 minutes before washing.

 Jika kerah dan manset kemeja putih menunjukkan noda yang tahan atau telah menguning, rendam dalam air dingin dengan sedikit jus lemon selama 10 hingga 15 menit sebelum dicuci.

3. 衣服上沾有醬油，用洗潔精或梳打粉輕輕搓走污漬，再放進洗衣機。

 To remove soy sauce stain on clothing, apply a dab of dishwashing detergent or baking soda on the stain and rub it gently. Wash in a washing machine after the stain is removed.

 Untuk menghilangkan noda kecap pada pakaian, oleskan deterjen pencuci piring atau soda kue pada noda dan gosok dengan lembut. Cuci di mesin cuci setelah noda dihilangkan.

4. 羊毛衣、茄士咩或燈心絨質料最好到洗衣店乾洗或手洗。

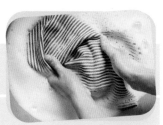

Clothing items made of wool, cashmere or corduroy should be hand-washed or dry cleaned by a drycleaner.

Pakaian yang terbuat dari wol, kasmir, atau korduroi harus dicuci dengan tangan atau dikeringkan dengan pengering.

5. 羽絨可用清水以按壓法手洗。用洗衣液及清水先在污漬處輕揉或浸泡約3分鐘，再用雙手輕力反復按壓，換水重複2-3次，按壓水分，懸掛晾乾。

Hand-wash down clothing in water by pressing your hands alternately on it. Put a dash of liquid laundry detergent on the stain and add a few drops of water. Rub it gently or soak it in water for 3 minutes. Then gently press the clothing in water with your hands alternately. Drain and refill with fresh water twice or three times. Press gently after refilling. Drain at last and press gently to remove excess water. Hang to dry.

Cuci tangan pakaian dalam air dengan menekan tangan Anda secara bergantian. Masukkan sedikit deterjen cair ke noda dan tambahkan beberapa tetes air. Gosok dengan lembut atau rendam dalam air selama 3 menit. Kemudian tekan pakaian dengan lembut di air dengan tangan secara bergantian. Bilas dan isi kembali dengan air tawar dua atau tiga kali. Tekan dengan lembut setelah diisi ulang. Tiriskan akhirnya dan tekan dengan lembut untuk menghilangkan kelebihan air. Gantung sampai kering.

6. 羽絨快乾時，用衣架輕力拍打，令羽絨毛保持蓬鬆，確定羽絨全乾後，用力抖鬆放回衣櫃。

When the down clothing is almost dry, beat it with a hanger to fluff up the down inside. Keep on hanging until the down is dry thoroughly. Fluff up the down again before storing in the closet.

Saat pakaian bawah hampir kering, kocok dengan gantungan untuk menggulung bagian bawahnya ke dalam. Terus menggantung sampai bagian bawah benar-benar kering. Gosok bagian bawah lagi sebelum disimpan di lemari.

7. 防止衣服染色，最佳方法是將白色、淺色和深色衣物分開洗，盡量不用熱水。黑色衣服最好手洗。

To prevent colour transfer between clothing items, always wash white, light-coloured and dark-coloured items separately. Try not to use hot water. It's advisable to wash black clothing separately by hand.

Untuk mencegah perpindahan warna di antara barang pakaian, selalu cuci item putih, berwarna terang, dan berwarna gelap secara terpisah. Usahakan untuk tidak menggunakan air panas. Dianjurkan untuk mencuci pakaian hitam secara terpisah dengan tangan.

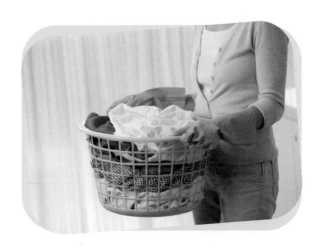

 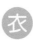

Wash Care Labels
Cuci Label Perawatan

國際洗衣標籤

International Care Symbol Guide *Panduan Simbol Perawatan Internasional*

洗滌標誌 Wash care *Cuci bersih*

最高溫度攝氏 95 度。
Can be washed up to 95℃ .
Dapat dicuci hingga 95℃ .

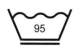

最高溫度攝氏 95 度。以慢速進行。
Can be washed up to 95℃ in a mild cycle.
Dapat dicuci hingga 95℃ dalam putaran ringan.

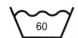

最高溫度攝氏 60 度。
Can be washed up to 60℃ .
Dapat dicuci hingga 60℃ .

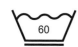

最高溫度攝氏 60 度。以慢速進行。
Can be washed up to 60℃ in a mild cycle.
Dapat dicuci hingga 60℃ dalam putaran ringan.

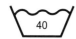

最高溫度攝氏 40 度。
Can be washed up to 40℃ .
Dapat dicuci hingga 40℃ .

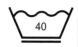

最高溫度攝氏 40 度。以慢速進行。
Can be washed up to 40℃ in a mild cycle.
Dapat dicuci hingga 40℃ dalam putaran ringan.

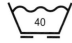

最高溫度攝氏 40 度。以最慢速度進行。
Can be washed up to 40℃ in a gentle cycle.
Dapat dicuci hingga 40℃ dalam putaran lembut.

洗滌標誌 Wash care *Cuci bersih*

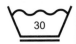
最高溫度攝氏 30 度。以慢速進行。
Can be washed up to 30℃ in a mild cycle.
Dapat dicuci hingga 30℃ dalam putaran ringan.

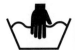
手洗。
Can be hand-washed.
Dapat dicuci dengan tangan.

不可洗滌。
Cannot be washed.
Tidak bisa dicuci.

乾洗 Dry Cleaning *Cuci Kering*

可用各種溶劑乾洗。
Can be dry-cleaned in any solvent.
Dapat dibersihkan secara kering dalam pelarut apa pun.

除三氯乙烯外，可用任何溶劑乾洗。
Can be dry-cleaned with any solvent, except trichloroethylene.
Dapat dibersihkan dengan pelarut apa pun, kecuali trikloretilen.

只可用氟化碳和石油溶液乾洗。
Can be dry-cleaned with fluorocarbon or hydrocarbon solvents only.
Dapat dibersihkan dengan pelarut fluorokarbon atau zat air arang saja.

有此短線標誌的，要將轉速、濕度和熱度減低。
A line beneath the circle means gentle cleaning with slower spin, lower humidity and lower temperature.
Garis di bawah lingkaran berarti pembersihan lembut dengan putaran yang lebih lambat, kelembapan rendah, dan suhu lebih rendah.

不可乾洗。
Cannot be dry-cleaned.
Tidak bisa kering-dibersihkan.

漂白 Bleaching *Pemutihan*

可用氯漂白。
Can be bleached with chlorine bleach.
Dapat diputihkan dengan pemutih klorin.

不能用氯漂白。
Cannot be bleached.
Tidak bisa diputihkan.

烘乾 Drying *Pengeringan*

高熱度烘乾。
Tumble dry, medium heat.
Teruling kering, panas sedang.

低熱度烘乾。
Tumble dry, low heat.
Teruling kering, panas rendah.

滴乾水分後懸掛晾乾。
Drip dry, then hang to dry.
Menetes kering, lalu gantung hingga kering.

懸掛晾乾。
Hang to dry.
Gantung hingga kering.

平放晾乾。
Dry flat.
Flat kering.

平燙 Ironing *Menyetrika*

熱度攝氏 210 度。
Maximum temperature 210℃ .
Suhu maksimum 210℃ .

中溫度攝氏 160 度。
Maximum temperature 160℃ .
Suhu maksimum 160℃ .

低溫度攝氏 120 度。
Maximum temperature 120℃ .
Suhu maksimum 120℃ .

不可平燙。
Do not iron.
Jangan disetrika.

使用洗衣機注意事項
Notes on Using Washing Machines
Catatan Tentang Penggunaan Mesin Cuci

1. 每次洗衣服後，打開洗衣蓋和滾桶蓋，乾透後才關上蓋。

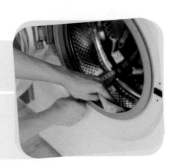

 After washing clothes, open the lid or door to dry the drum. Close it when it's completely dried.

 Setelah mencuci pakaian, buka tutup atau pintu untuk mengeringkan drum. Tutup ketika sudah benar-benar kering.

2. 洗衣機的機身、電線和插座位置時刻保時乾爽，不能沾濕，以免產生危險。

 Keep the outer casing of the washing machine, cables and sockets away from water at all times. Do not spill water on them. Otherwise, it may cause an electric shock or even a fire.

 Jauhkan penutup luar dari mesin cuci, kabel dan soket dari air setiap saat. Jangan menumpahkan air pada mereka. Kalau tidak, itu dapat menyebabkan sengatan listrik atau bahkan kebakaran.

3. 易燃物品、火或蠟燭等切勿接近洗衣機。

 Do not put any flammable items such as candles or matches near the washing machine.

 Jangan letakkan benda yang mudah terbakar seperti lilin atau korek api di dekat mesin cuci.

4. 要定期清理洗衣機的入水口，避免入水口堵塞。

 Check the water inlet of the washing machine regularly and clear it if it's clogged.

 Periksa cerukan air mesin cuci secara teratur dan bersihkan jika tersumbat.

5. 若發現洗衣機有異常反應，如有焦味或聲音與平日不同，要立即告知太太。

If you experience anything unusual with the washing machine, such as an awkward noise or burnt smell, turn it off and inform your employer.

Jika Anda mengalami sesuatu yang tidak biasa dengan mesin cuci, seperti suara canggung atau bau terbakar, matikan dan beri tahu atasan Anda.

6. 不要用硬物、硬刷、揮發性溶液觸碰或清潔洗衣機。

Do not clean or wipe down the washing machine with abrasive scrubber, hard brush, or volatile solvents.

Jangan membersihkan atau menyapu mesin cuci dengan, sikat kasar atau pelarut yang mudah menguap.

7. 洗衣機仍在運作或脫水程序未結束，不要打開洗衣機蓋。

Do not open the door or lid when the washing machine is still running or when it is half way through the spinning cycle.

Jangan membuka pintu atau tutupnya saat mesin cuci masih berjalan atau saat sedang setengah siklus putaran.

8. 不論任何時候，尤其洗衣機蓋開啟或正運作時，千萬不要讓小孩、寵物靠近洗衣機，或爬進洗衣機內，免生意外。

Do not allow children or pets come near the washing machine or climb into the drum, especially when the machine is running or when the door is open.

Jangan biarkan anak-anak atau hewan peliharaan mendekati mesin cuci atau naik ke drum, terutama ketika mesin berjalan atau ketika pintu terbuka.

幼 童 清 潔 指 引

Special Instructions for Young Children
Petunjuk Khusus untuk Anak Kecil

1. 幼童的衣物要單獨洗滌，最好以人手清洗。外衣、內衣褲和口水肩等分開洗滌。

Infants' clothing should be washed separately from adults', preferably by hand. Undergarments, bibs and other items should be washed in separate batches.

Pakaian bayi harus dicuci secara terpisah dari orang dewasa, sebaiknya dengan tangan. Pakaian dalam, oto, dan barang-barang lainnya harus dicuci secara terpisah.

2. 洗滌幼童衣物時千萬別添加漂白液或除菌劑，使用幼童專用的洗衣液。

Do not use chemical bleach or disinfectant on infants' clothing. Use liquid laundry detergent specifically designed for infants.

Jangan gunakan pemutih kimia atau disinfektan pada pakaian bayi. Gunakan deterjen cair yang dirancang khusus untuk bayi.

3. 清潔幼童各物件時，使用天然成分及幼童專用的清潔劑，不要使用成人清潔劑。

When you clean any utensil to be used for infants, use an all-natural cleaner specially designed for infants. Do not use regular cleaners.

Saat Anda membersihkan peralatan apa pun yang akan digunakan untuk bayi, gunakan pembersih alami yang dirancang khusus untuk bayi. Jangan gunakan pembersih biasa.

4. 在陽光普照的時候，經常晾曬幼童衣服以作消毒。

On sunny days, always dry infants' clothing under the sun to kill the germs.

Pada hari yang cerah, selalu keringkan pakaian bayi di bawah sinar matahari untuk membunuh kuman.

5. 如衣服沾有奶漬，用梳打粉混合水調成膏狀，塗在污漬位置，用手搓十數分鐘，再用清水洗淨。

To remove milk stains, mix baking soda and a little water into a paste. Apply on the stains. Rub with your hands for 10 minutes or so. Then rinse in fresh water.

Untuk menghilangkan noda susu, campur baking soda dan sedikit air ke dalam pasta. Oleskan pada noda. Gosok dengan tangan Anda selama 10 menit atau lebih. Lalu bilas dengan air tawar.

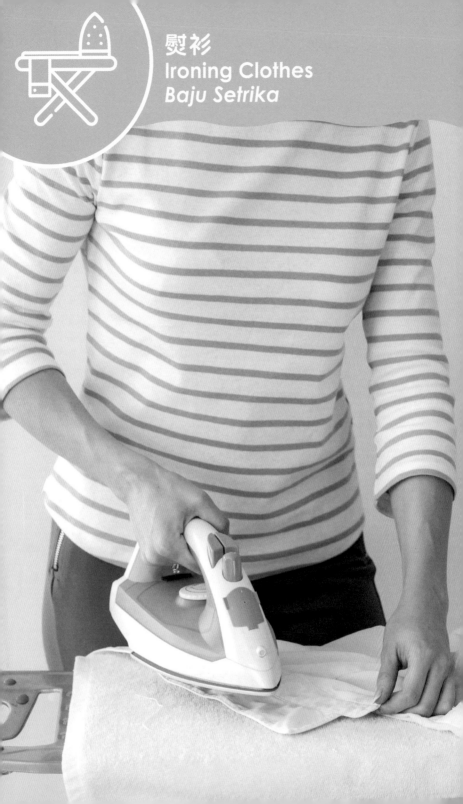

熨衫
Ironing Clothes
Baju Setrika

Instructions *Petunjuk*

1. 今晚穿這套襯衫及西褲，先熨好。

I'm wearing this shirt and these pants tonight. Please iron them.

Saya memakai baju dan celana malam ini. Tolong disetrika.

2. 小孩的校服要預先熨好及掛起，別弄皺。

Iron children's school uniforms in advance and hang them on hangers. Do not make any crease on them.

Setrika seragam sekolah anak-anak sebelumnya dan gantung di gantungan baju. Jangan membuat lipatan pada mereka.

3. 西褲及裙子要沿摺位熨好。

Iron dress pants and skirts along the pleats and seams.

Setrika pakaian celana dan gaun disepan jang lipatan dan jahitan.

4. 這件衣服要小心熨，別弄污。

This shirt / dress needs to be ironed. Don't soil it.

Kemeja / gaun ini harus disetrika. Jangan mengotori itu.

5. 熨衫時要留心，不要離開，以免熨斗燒焦衣服。

Do not walk away from an iron that is turned on. Do not burn the clothes by leaving the iron on them for too long.

Jangan berjalan jauh dari setrika yang dinyalakan. Jangan membakar pakaian dengan meninggalkan setrika terlalu lama.

6. 根據洗衣標籤的標誌，調校熨斗的溫度。

Adjust the temperature of the iron according to the wash care labels on the clothes.

Sesuaikan suhu setrika sesuai dengan label perawatan cuci pada pakaian.

7. 要了解清楚熨斗的操作方法，如有不明白請教太太。

Make sure you understand how the iron works. If there's anything you don't understand, ask your employer.

Pastikan Anda memahami cara kerja setrika. Jika ada sesuatu yang tidak Anda pahami, tanyakan kepada atasan Anda.

8. 使用熨斗前先檢查底板有否塵垢或髒污，如有，要先清理才使用。

Before using an iron, check the heat plate to see if there's any dust or dirt on it. Make sure it is properly cleaned before ironing clothes with it.

Sebelum menggunakan setrika, periksa pelat panas untuk melihat apakah ada debu atau kotoran di sana. Pastikan sudah dibersihkan dengan benar sebelum menyeterika pakaian.

9. 連接電源前，先在蒸氣熨斗的水格注入清水。

Before plugging in a steam iron, fill the water tank with water first.

Sebelum mencolokkan setrika uap, isi tangki air dengan air terlebih dahulu.

10. 熨衫期間要留意水格的水量是否足夠，如不足要即時加添。

Make sure the water tank is not empty throughout the ironing process. Refill it if necessary.

Pastikan tangki air tidak kosong selama proses menyetrika. Isi ulang jika perlu.

11. 避免接觸熨斗的發熱底板，以免燙傷。

Do not touch the heat plate of the iron. Otherwise, you may burn yourself.

Jangan menyentuh pelat panas setrika. Jika tidak, Anda dapat membakar diri Anda sendiri.

12. 熨斗使用期間，絕對不許小孩或寵物靠近。

When you're using an iron, do not allow children and pets come near.

Saat Anda menggunakan setrika, jangan biarkan anak-anak dan hewan peliharaan mendekat.

13.使用直立式蒸氣熨斗，必須用衣架掛起衣服才熨。

If you use a garment steamer, hang the clothes on a hanger first before steaming.

Jika Anda menggunakan pengukus garmen, gantung dulu pakaian di gantungan sebelum dikukus.

14.熨白色、淺色衣服、絲質及針織衣服，先鋪上布或毛巾。

Before you iron white or light-coloured clothes, knitted items or those made with silk, put a piece of soft cloth or a towel between the iron and the clothes.

Sebelum Anda menyeterika pakaian putih atau berwarna terang, barang-barang rajutan atau yang terbuat dari sutra, letakkan selembar kain lembut atau handuk di antara setrika dan pakaian.

15.熨後的衣服先用衣架晾掛，涼後才摺好放回衣櫃。

After ironing, hang the clothes on a hanger to let cool. Then fold it and put it back in the closet.

Setelah menyetrika, gantung pakaian di gantungan agar dingin. Kemudian lipat dan masukkan kembali ke dalam lemari.

16.熨衣板使用後必須收好，
放回原處。

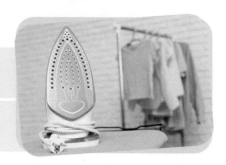

After using the ironing board, fold it up and put it back to where it belongs.

Setelah menggunakan papan setrika, lipat dan pasang kembali ke tempatnya.

17.熨斗使用後待涼才收拾。

After using an iron, turn it off and leave it to cool completely before putting it away.

Setelah menggunakan setrika, matikan dan biarkan hingga dingin sebelum menyimpannya.

Ironing Tools
Alat Setrika

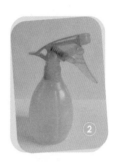

中文 Chinese	粵語拼音 Cantonese Pronunciation	英文 English	印尼文 Indonesia
① 熨斗	Tong Dau	Iron	Setrika
② 噴水壺	Pan Seoi Wu	Spray bottle / Spritz bottle	Botol semprot / botol spritz
熨衫板	Tong Saam Baan	Ironing board	Papan setrika
棉布	Min Bou	Cotton cloth	Kain katun
直立式熨斗	Zik Lap Sik Tong Dau	Garment steamer	Penguap kain

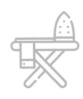

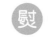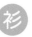

Tricks on Ironing Clothes
Cara Menyeterika Pakaian

1. 熨襯衫時噴少許水，有助襯衫熨得更貼服。

Before ironing shirts, spray some water on it evenly. The shirt would be flatter and smoother after ironed.

Sebelum menyetrika baju, semprotkan air di atasnya secara merata. Kemeja akan lebih rata dan halus setelah disetrika.

2. 有紋線的衣服要順紋熨平。

Clothes with folds or pleats should be ironed according to the pleats.

Pakaian dengan lipatan atau lipatan harus disetrika sesuai lipatannya.

3. 毛衣乾熨或影響其質感和柔軟度，要使用蒸氣熨斗輕力熨或鋪上濕毛巾。

Woollen sweaters and knitted items should not be ironed dry as that may damage their texture and softness. Use a steam iron and gently press it. Or put a damp towel on top and iron on the towel.

Sweater wol dan barang rajutan tidak harus disetrika kering karena dapat merusak tenunan dan kelembutannya. Gunakan setrika uap dan tekan dengan lembut. Atau letakkan handuk basah di atas dan setrika di handuk.

4. 熨百褶裙時，用手按着褶痕一端，用熨斗逐條摺痕正反面來回熨好。

When you iron a pleated dress, hold down a pleat with one hand. Then iron the pleat on both sides by running the iron on the full length of each pleat back and forth.

Saat Anda menyeterika gaun berlipat, tahan lipatan dengan satu tangan. Kemudian setrika lipatan di kedua sisi dengan menjalankan setrika pada panjang penuh masing-masing lipatan bolak-balik.

衣物保養小貼士
Tricks on Garment Maintenance
Cara Perawatan Pakaian

1. 想襯衫和棉質衣服質料保存久一點，建議用冷水手洗。

To make shirts and cotton clothing last longer, hand-wash them in cold water.

Untuk membuat kemeja dan pakaian katun lebih tahan lama, cucilah dengan tangan diair dingin.

2. 西裝外套平日可用直立式蒸氣熨斗掛熨，去除西裝的皺褶外，還有清潔作用。

From time to time, steam suit jackets or blazers with a garment steamer to keep them flat and crease-free. That also helps clean them and disinfect them.

Dari waktu ke waktu, kukus jaket atau blazer, dengan steamer pakaian agar rata dan bebas lipatan. Itu juga membantu membersihkan dan membasmi kuman.

3. 在衣櫃內擺放除蟲用品，減少衣服被蟲蛀的機會。

Use bug repellent in the closet. That would prevent the clothes from being eaten by moths or other insects.

Gunakan obat nyamuk di dalam lemari. Itu akan mencegah pakaian dimakan oleh kaper atau serangga lain.

4. 牛仔褲內外翻轉才洗，減少牛仔褲脫色的機會。

Wash jeans and denim items inside out. That would prevent the colours from fading.

Cuci celana jean dan bahan jean dari dalam ke luar. Itu akan mencegah warna memudar.

5. 市面上有備長炭防潮乾燥包，放在衣櫃有助避免衣服受潮而生出霉點。

There are moisture absorbers made with Binchotan charcoal in the market. You can get those and put them in the closet to stop the clothes from getting mouldy.

Ada peredam kelembaban yang dibuat dengan arang batu bara di pasaran. Anda bisa mendapatkannya dan meletakkannya di lemari untuk menghentikan pakaian agar tidak berjamur.

6. 陽光普照的日子，將衣服掛在日光下曬數小時，可防菌及除去異味。

On sunny days, hang the clothes under the sun for a few hours. That would kill germs and remove the odours.

Pada hari-hari yang cerah, gantung pakaian di bawah sinar matahari selama beberapa jam. Itu akan membunuh kuman dan menghilangkan baunya.

衣物四季存放
Tips on Storing Garments
Petunjuk Menyimpan Pakaian

日常衣服收納 Arranging daily clothing
Mengatur pakaian sehari-hari

1. 摺疊好的襯衫，重疊擺放時以上下襬梅花間竹的方式。

After folding the shirts, stack them up in alternate manner so that the collars appear on alternate ends of the folded shirts to save space.

Setelah melipat kaus, susun secara bergantian sehingga kerahnya muncul di ujung kaus yang dilipat untuk menghemat ruang.

2. 薄身針織衣物和無領衣服，摺起袖子，由下襬向上捲成圓卷，減少佔用空間，亦較易取出衣服。

For lightweight knitted items and clothes with no collars, fold the sleeves inward. Then roll them up into logs from bottom to the top. That would save closet space and it's easier to retrieve.

Untuk item dan pakaian rajutan ringan tanpa kerah, lipat lengan ke dalam. Kemudian gulung ke dalam log dari bawah ke atas. Itu akan menghemat ruang lemari dan lebih mudah untuk diambil.

3. 衣服先放入掛衣袋才放進衣櫃，防止衣服沾塵。

Put garments in dust covers before storing in the closet. That would prevent them from getting dusty.

Masukkan ke dalam penutup debu sebelum disimpan di lemari. Itu akan mencegah mereka berdebu.

4. 懸掛的衣服之間宜有少許縫隙，不要太密集，以免令衣服出現褶痕。

Leave some space between each piece of garment hung in the closet. If you squeeze them too closely together, there may be creases and folds on the clothing.

Sisakan sedikit ruang di antara setiap potong pakaian yang tergantung di lemari. Jika Anda meremasnya terlalu dekat, mungkin ada lipatan dan lipatan pada pakaian.

四季衣服存放　Storing seasonal clothing
Menyimpan pakaian menurut musiman

1. 收納衣物前，確保已洗滌乾淨及晾曬。

Before storing the clothes, make sure they are properly cleaned and dried.

Sebelum menyimpan pakaian, pastikan pakaian dibersihkan dan dikeringkan dengan benar.

2. 將分類的衣物放入收納箱，並在收納箱貼上簡單記號標籤。

Sort the clothes into storage boxes and label the boxes accordingly.

Urutkan pakaian ke dalam kotak penyimpanan dan beri label kotak yang sesuai.

3. 謹記在收納箱內擺放防潮包，以防衣服受潮發霉或變黃。

Make sure you put moisture absorbers into the storage boxes. Otherwise, the clothes may turn mouldy or yellow due to the mildew.

Pastikan Anda memasukkan peredam kelembaban ke dalam kotak penyimpanan. Kalau tidak, pakaian bisa berubah berjamur atau kuning karena jamur.

4. 可使用真空收納袋，節省空間，經壓縮後還可防潮、防霉。

You may store clothing in vacuum bags to save space. They are also resistant to moisture and moulds.

Anda dapat menyimpan pakaian di tas vakum untuk menghemat ruang. Mereka juga tahan terhadap kelembaban dan jamur.

5. 換季時，從收納箱取出衣物，先在陽光下曬或清洗一次，才放回衣櫃或穿着。

When it's time to swap out the stored clothes, put them under the sun or wash them once before putting them in the closet or wearing them.

Saat tiba waktu untuk menukar pakaian yang disimpan, letakkan di bawah matahari atau cuci sekali sebelum memasukkannya ke dalam lemari atau memakainya.

冬天衣物存放 Storing winter clothing
Menyimpan pakaian musim dingin

1. 不可用塑膠袋存放冬季服飾，免使衣服生出異味及出現黃斑。

Do not keep winter clothing in plastic bags. Otherwise, they may carry strange odours or yellow spots may appear on the clothes.

Jangan menyimpan pakaian musim dingin di dalam kantong plastik. Kalau tidak, mereka mungkin membawa bau aneh atau bintik-bintik kuning muncul di pakaian.

2. 每個真空收納袋存放的衣服大概佔收納袋一半空間，否則長期擠壓衣服會變形。

When putting clothing into a vacuum bag, only fill it up to half of the volume. If clothes are squeezed to tightly together for prolonged periods, they may deform.

Saat memasukkan pakaian ke dalam kantong vakum, isilah hanya sampai setengah dari volume. Jika pakaian terjepit secara bersamaan untuk waktu yang lama, mereka dapat berubah bentuk.

3. 捲起衣服放進真空收納袋，防止衣服長時間存放後出現變形狀況。

Roll the clothes up and put them into vacuum bags. That would prevent them from deforming after prolonged storage.

Gulung pakaian dan masukkan ke dalam kantong hampa udara. Itu akan mencegah mereka dari merusak bentuk setelah penyimpanan berkepanjangan.

4. 衣服最好存放在陰涼、乾爽，陽光照射不到的地方，以免受潮之餘，亦不會因受日光過分照射而導致脫色。

Keep winter clothes in a cool dry place away from the sun. The clothes won't pick up the moisture that way, and they won't discolour because of excessive sunlight.

Simpan pakaian musim dingin di tempat kering yang sejuk, jauh dari sinar matahari. Pakaian tidak akan mengambil kelembaban seperti itu, dan mereka tidak akan berubah warna karena sinar matahari yang berlebihan.

煮食篇
Cooking
Memasak

認識常用食材的名稱、選購及雪櫃收納小技巧，好好打理廚房，煮得輕鬆。

Read this chapter to learn the names of common ingredients. It also includes tips on grocery shopping and storing ingredients in the fridge. When you takes good care of the kitchen, making a meal is just a piece of cake.

Baca bab ini untuk mempelajari nama-nama bahan umum. Ini juga termasuk petunjuk tentang belanja bahan makanan dan menyimpan bahan-bahan di lemari es. Saat Anda merawat dapur dengan baik, membuat makanan sangat mudah.

工 作 重 點

Instructions *Petunjuk*

1. **每次處理食物前後要洗淨雙手。**

Make sure you wash your hands thoroughly before handling any food or ingredients.

Pastikan Anda mencuci tangan dengan seksama sebelum memegang makanan atau bahan apa pun.

2. **每天早上7點必要預備妥當早餐。**

Breakfast must be ready by 7am each morning.

Sarapan harus siap pada jam 7 pagi setiap pagi.

3. **先生太太還沒入座時，要用蓋蓋好食物和飲品。**

Before your employers are seated, cover the food and drinks with plastic covers or food tent.

Sebelum majikan Anda duduk, tutupi makanan dan minuman dengan penutup plastik atau tenda makanan.

4. **在超級市場買食材後，必須拿回發票。**

Make sure you bring me the receipt after shopping at a supermarket.

Pastikan Anda memberikanke saya tanda terima setelah berbelanja di supermarket.

5. **洗切好的食物未烹調前，放在盤子或碟上，用保鮮紙蓋好。**

Rinsed and cut ingredients should be put on a plate and covered in cling film until you are ready to cook them.

Bahan yang dibilas dan dipotong harus diletakkan di atas piring dan ditutup dengan plastik pelekat sampai Anda siap memasaknya.

6. 食材先放到雪櫃儲存，待烹調前半小時至一小時拿出準備。

After you shop for fresh or chilled ingredients, keep them in the fridge. Take them out for preparations only 30 to 60 minutes before cooking.

Setelah Anda berbelanja bahan-bahan segar atau dingin, simpan di lemari es. Keluarkan mereka untuk persiapan hanya 30 hingga 60 menit sebelum memasaknya.

7. 除了特別指示外，每天早、午、晚餐要定時準備好。

Unless you are told otherwise, breakfast, lunch and dinner should be ready at the same pre-set time every day.

Kecuali Anda diberi tahu sebaliknya, sarapan, makan siang, dan makan malam harus siap pada waktu yang ditentukan sebelumnya setiap hari.

8. 擺放飯菜和餐具前，先用清水濕布抹一次餐桌。

Before putting food and tableware on the dining table, wipe it down with water and damp cloth first.

Sebelum meletakkan makanan dan peralatan makan di meja makan, bersihkan dengan air dan kain lembab terlebih dahulu.

9. 先生太太用餐後，立即收拾餐桌及清洗餐具廚具。

After the employers' family finish their meal, clean the table and wash the tableware immediately.

Setelah keluarga majikan selesai makan, bersihkan meja dan segera cuci peralatan makan.

10. 吃剩的食物用保鮮紙包好，或放入食物盒，貼上寫了日期的標籤並放進雪櫃。

Cover any leftover dish with cling film or transfer it into a storage box. Put on a sticky note on each box and write down the date.

Tutup semua hidangan sisa dengan plastik pelekat atau transfer ke dalam kotak penyimpanan. Letakkan catatan tempel di setiap kotak dan tulis tanggalnya.

11. 用豬骨、肉類煲湯前，記得要先放入滾水內飛水。

Before using any meat or bone to make soup, make sure you blanch it in boiling water for a while first. Drain and rinse well before putting it in the soup.

Sebelum menggunakan daging atau tulang apa pun untuk membuat sup, pastikan Anda merebusnya dalam air mendidih untuk sementara waktu terlebih dahulu. Keringkan dan bilas sebelum dimasukkan ke dalam sup.

12. 調味料、醬油等用後記得放回調味架。

After using any seasoning, condiment or soy sauce, put it back on the spice rack or where it belongs.

Setelah menggunakan bumbu, bumbu atau kecap asin, kembalikan ke rak bumbu atau di tempatnya.

13. 生、熟食物要分開不同砧板和刀處理。

Use different knives and chopping boards for raw and cooked food.

Gunakan pisau dan talenan yang berbeda untuk makanan mentah dan dimasak.

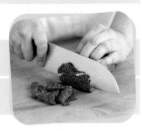

14. 豬肉必須徹底煮熟才上桌。

Pork must be cooked through before served.

Daging babi harus dimasak terlebih dahulu sebelum disajikan.

15. 魚不要蒸得過熱，1 斤或以下的魚，水滾後蒸 5 分鐘便可。

When steaming fish, do not overcook it. Always heat the water in the steamer until it boils vigorously before putting in the fish. For fish weighing 600 g or less, steam for 5 minutes only.

Saat mengukus ikan, jangan terlalu matang. Selalu panaskan air dalam pengukus sampai mendidih dengan kuat sebelum memasukkan ikan. Untuk ikan dengan berat 600 g atau kurang, kukus hanya selama 5 menit.

16.餸菜留意調味，不要煮得太鹹。

Pay attention to the seasoning when cooking. Don't over-season the food.

Perhatikan bumbu saat memasak. Jangan terlalu banyak membumbui makanan.

17.調味料或白米即將用光，要提前通知太太。

When any seasoning, rice or kitchen supply runs low, inform your employer in advance.

Ketika persediaan bumbu, beras, atau dapur hampir habis, beri tahu atasan Anda terlebih dahulu.

18.老火湯最少煲三小時，煲湯時經常留意火候，不要讓湯煮至溢出。

Slow-boiled soups should be cooked for at least 3 hours. Make sure you pay attention to the heat throughout the process. Do not let the soup boil over.

Sup rebus lambat harus dimasak setidaknya selama 3 jam. Pastikan Anda memperhatikan panas selama proses berlangsung. Jangan biarkan sup mendidih.

19.雪藏食物必須完全解凍才烹調，否則煮後的食物帶有雪味。

Frozen food should be thawed completely before cooked. Otherwise, the food would carry an unpleasant odour after cooked.

Makanan beku harus dicairkan sepenuhnya sebelum dimasak. Jika tidak, makanan akan membawa bau yang tidak enak setelah dimasak.

認 識 蔬 菜
Vegetable *Sayur*

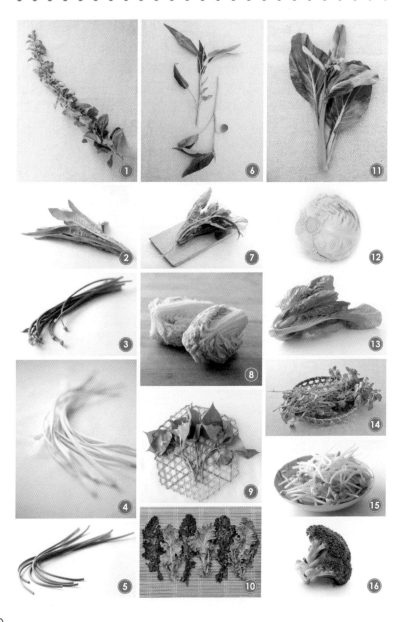

中文 Chinese	粵語拼音 Cantonese Pronunciation	英文 English	印尼文 Indonesia
❶ 枸杞菜	Gau Gei Coi	Wolfberry vine	Daun goji
❷ 油麥菜	Jau Maak Coi	Indian lettuce	Selada india
❸ 韭菜花	Gau Coi Faa	Flowering chive	Kembang kucai
❹ 韭黃	Gau Wong	Yellow chive	Bawang kuning
❺ 蒜心	Syun Sam	Garlilc sprout	Kebang bawang putih
❻ 通菜	Tung Coi	Morning glory vegetable	Kangkung
❼ 菠菜	Bo Coi	Spinach	Bayam
❽ 娃娃菜	Waa Waa Coi	Baby cabbage	Kubis muda
❾ 番薯葉	Faan Syu Jip	Sweet potato leaf	Daun ubi jalar
❿ 羽衣甘藍	Jyu Ji Gam Laam	Curly kale	Curly kale
⓫ 菜心	Coi Sam	Choy sum	Sawi
⓬ 椰菜	Je Coi	Cabbage	Kubis
⓭ 芥菜	Gaai Coi	Mustard green	Sawi hijau
⓮ 西洋菜	Sai Joeng Coi	Watercress	Selada air
⓯ 大豆芽	Daai Dau Ngaa	Soybean sprout	Capar
⓰ 西蘭花	Sai Laan Faa	Broccoli	Brokoli

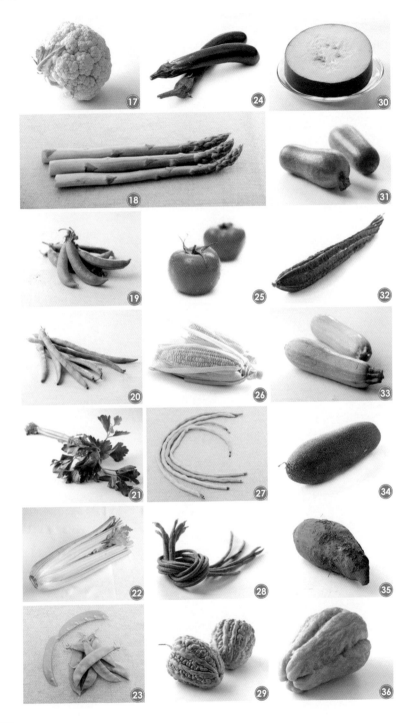

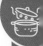

中文 Chinese	粵語拼音 Cantonese Pronunciation	英文 English	印尼文 Indonesia
⑰ 椰菜花	Je Coi Faa	Cauliflower	Bunga kol
⑱ 鮮露筍	Sin Lou Seon	Asparagus	Asparagus
⑲ 蜜糖豆	Mat Tong Dau	Sugar-snap Pea	Kapri manis
⑳ 四季豆	Sei Gwai Dau	Snap bean	Kacang buncis
㉑ 芹菜	Kan Coi	Chinese celery	Seledri Cina
㉒ 西芹	Sai Kan	Celery	Seledri
㉓ 荷蘭豆	Ho Laan Dau	Snow pea	Kacang kapri
㉔ 茄子	Ke Zi	Eggplant	Terong
㉕ 番茄	Faan Ke	Tomato	Tomat
㉖ 粟米	Suk Mai	Corn	Jagung
㉗ 白豆角	Baak Dau Gok	Light green long bean	Kacang panjang hijau
㉘ 青豆角	Ceng Dau Gok	Green string bean	Kacang tali hijau
㉙ 涼瓜 / 苦瓜	Leong Gwaa / Fu Gwaa	Bitter melon	Labu pahit
㉚ 冬瓜	Dung Gwaa	Winter melon	Melon
㉛ 節瓜	Zit Gwaa	Chinese marrow	Sungsum Cina
㉜ 勝瓜	Sing Gwaa	Loofah	Oyong / gambas
㉝ 翠玉瓜	Ceoi Juk Gwaa	Zucchini	Timun Jepang
㉞ 老黃瓜	Lou Wong Gwaa	Mature yellow cucumber	Timun tua
㉟ 天山雪蓮	Tin Saan Syut Lin	Yacon	Yacon
㊱ 合掌瓜	Hap Zoeng Gwaa	Chayote	Labu siam

中文 Chinese	粵語拼音 Cantonese Pronunciation	英文 English	印尼文 Indonesia
�37 青瓜	Ceng Gwaa	Cucumber	Timun
�38 日本南瓜	Jat Bun Naam Gwaa	Japanese pumpkin	Jepang labu
�39 南瓜	Naam Gwaa	Pumpkin	Labu
㊵ 白蘿蔔	Baak Lo Baak	White radish	Lobak putih
㊶ 紅蘿蔔	Hung Lo Baak	Carrot	Wortel
㊷ 馬蹄	Maa Tai	Water chestnut	Bengkuang Cina
㊸ 粉葛	Fan Got	Kudzu	Kudzu
㊹ 沙葛	Saa Got	Yam bean	Bengkuang
㊺ 蓮藕	Lin Ngau	Lotus root	Akar teratai
㊻ 鮮淮山	Sin Waai Saan	Fresh yam	Tales
㊼ 番薯	Faan Syu	Sweet potato	Ubi
㊽ 馬鈴薯	Maa Ling Syu	Potato	Kentang
㊾ 栗子	Leot Zi	Chestnut	Kastanye
㊿ 薑	Goeng	Ginger	Jahe
�51 葱	Cung	Spring onion	Bawang daun
�52 乾葱	Gon Cung	Shallot	Bawang merah
�53 蒜頭	Syun Tau	Garlic	Bawang putih
�54 芫茜	Jyun Sai	Coriander	Ketumbar
�55 燈籠椒	Dang Lung Ziu	Bell pepper	Lada manis
�56 洋葱	Joeng Cung	Onion	Bawang

認 識 肉 食
Meat Daging

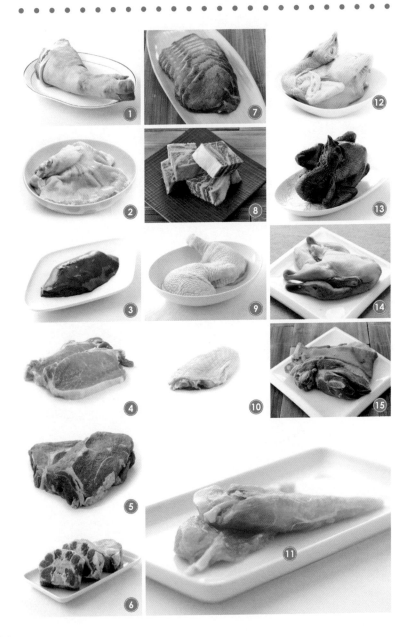

中文 Chinese	粵語拼音 Cantonese Pronunciation	英文 English	印尼文 Indonesia
❶ 豬手 / 豬腳	Zyu Sau / Zyu Goek	Pork trotter	Kaki babi
❷ 豬肚	Zyu Tou	Pork tripe	Babi babat
❸ 豬膶	Zyu Gon	Pork liver	Hati babi
❹ 豬排	Zyu Paai	Pork chop	Potongan daging babi
❺ 牛肉	Ngau Juk	Beef	Daging sapi
❻ 牛尾	Ngau Mei	Oxtail	Ekor sapi
❼ 牛舌	Ngau Sit	Beef tongue	Lidah sapi
❽ 牛肋骨	Ngau Lak Gwat	Short rib	Tulang rusuk pendek
❾ 雞髀	Gai Bei	Chicken drumstick	Paha ayam
❿ 雞中翼	Gai Zung Jik	Chicken wing	Sayap ayam
⓫ 雞柳	Gai Lau	Chicken fillet	Irisan ayam
⓬ 雞	Gai	Chicken	Ayam
⓭ 竹絲雞	Zuk Si Gai	Black-skinned chicken	Ayam berkulilt hitam
⓮ 鴨	Aap	Duck	Bebek
⓯ 羊肉	Joeng Juk	Lamb	Kambing

127

認 識 海 產

Seafood & Seashell *Hasil Laut*

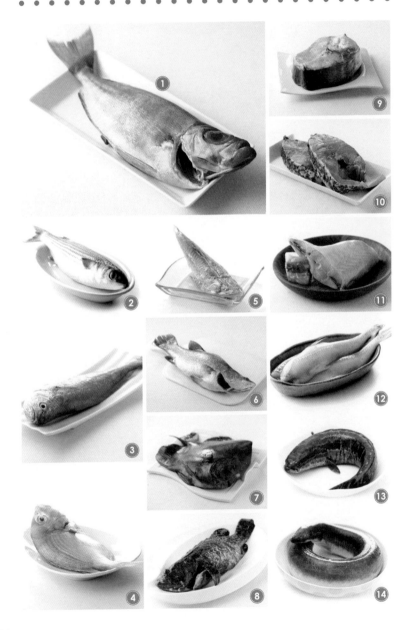

中文 Chinese	粵語拼音 Cantonese Pronunciation	英文 English	印尼文 Indonesia
❶ 大眼雞	Daai Ngaan Gai	Big eye fish	Ikan mata besar
❷ 烏頭	Wu Tau	Grey mullet	Belanak abu-abu
❸ 黃花魚	Wong Faa Jyu	Yellow croaker	Ikan kuning keemasan
❹ 紅鱲	Hung Laap	Sea bream	Ikan air tawar
❺ 牛鰍魚	Ngau Cau Jyu	Flathead fish	Ikan kepala datar
❻ 銀鱛	Ngan Cau	Barramundi	Barramundi
❼ 黑鯧	Hak Coeng	Chinese black pomfret	Pomfret hitam Cina
❽ 沙巴龍躉	Saa Baa Lung Dan	Sabah giant grouper	Kerapu raksasa sabah
❾ 門鱔	Mun Sin	Conger-pike Eel	Belut Conger-pike
❿ 鰵魚	Man Jyu	Cod	Ikan kod
⑪ 沙鯭魚	Saa Maan Jyu	Filefish	Filefish
⑫ 九肚魚	Gau Tou Jyu	Bombay duck fish	Ikan bebek bombay
⑬ 生魚	Sang Jyu	Snakehead fish	Ikan kepala ular
⑭ 白鱔	Baak Sin	Japanese eel	Belut Jepang

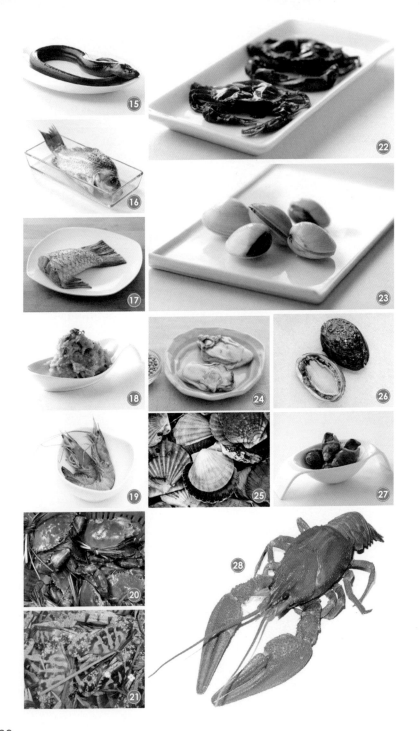

中文 Chinese	粵語拼音 Cantonese Pronunciation	英文 English	印尼文 Indonesia
⑮ 黃鱔	Wong Sin	Yellow eel	Belut kuning
⑯ 白鯽魚	Baak Zak Jyu	White crucian carp	Ikan mas crucian putih
⑰ 鯇魚尾	Waan Jyu Mei	Grass carp's tail	Ekor ikan mas rumput
⑱ 鯪魚肉	Ling Jyu Yuk	Dace paste	Dace ikan paste
⑲ 蝦	Haa	Shrimp	Udang
⑳ 膏蟹	Gou Haai	Female mud crab	Kepiting betina
㉑ 花蟹	Faa Haai	Blue swimming crab	Kepiting berenang biru
㉒ 軟殼蟹	Jyun Hok Haai	Soft-shell Crab	Kepiting cangkang
㉓ 蜆	Hin	Clam	Kerang
㉔ 生蠔	Sang Hou	Oyster	Tiram
㉕ 帶子	Daai Zi	Scallop	Kerang kipas
㉖ 鮮鮑魚	Sin Baau Jyu	Abalone	Pauhi
㉗ 東風螺	Dung Fung Lo	Babylon shell	Kulit babel
㉘ 龍蝦	Lung Haa	Lobster	Udang laut

認識海味乾貨
Dried Food *Barang Kering*

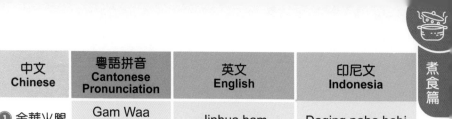

中文 Chinese	粵語拼音 Cantonese Pronunciation	英文 English	印尼文 Indonesia
① 金華火腿	Gam Waa Fo Teoi	Jinhua ham	Daging paha babi
② 白飯魚乾	Baak Faan Jyu Gon	Dried whitebait	Ikan teri putih kering
③ 魷魚乾	Jau Jyu Gon	Dried squid	Cumi-cumi kering
④ 大地魚乾	Daai Dei Jyu Gon	Dried flouder	Flouder kering
⑤ 螺片	Lo Pin	Dried couch slice	Irisan keong kering
⑥ 蝦乾	Haa Gon	Dried prawn	Udang kering
⑦ 蝦米	Haa Mai	Dried shrimp	Udang kering kecil
⑧ 蠔豉	Hou Si	Dried oyster	Tiram kering
⑨ 雞蛋	Gai Daan	Egg	Telur ayam
⑩ 粉絲	Fan Si	Mungbean vermicelli	Bihun kacang hijau
⑪ 花膠	Faa Gaau	Dried fish maw	Perut ikan kering
⑫ 乾冬菇	Gon Dung Gu	Dried black mushroom	Jamur hitam kering
⑬ 猴頭菇	Hau Tau Gu	Monkey head mushroom	Jamur kepala monyet
⑭ 茶樹菇	Caa Syu Gu	Agrocybe Aegerita mushroom	Jamur Agrocybe Aegerita
⑮ 松茸	Cung Jung	Matsutake mushroom	Jamur Matsutake
⑯ 白背木耳	Baak Bui Muk Ji	Hairy wood ear	Telinga kayu berbulu
⑰ 竹笙	Zuk Saang	Zhu sheng	Tebu
⑱ 雪耳	Syut Ji	White fungus	Jamur putih

中文 Chinese	粵語拼音 Cantonese Pronunciation	英文 English	印尼文 Indonesia
⑲ 黃耳	Wong Ji	Yellow fungus	Jamur kuning
⑳ 雲耳	Wan Ji	Cloud ear fungus	Jamur besar telinga
㉑ 乾瑤柱	Gon Jiu Cyu	Dried scallop	Kerang kering
㉒ 白菜乾	Baak Coi Gon	Dried white cabbage	Kubis putih kering
㉓ 冬菜	Dung Coi	Preserved Tianjian white cabbage (Dong Cai)	Kubis putih Tianjian (Dong Cai)
㉔ 雪菜	Syut Coi	Salted mustard green	Sawi hijau
㉕ 甜梅菜	Tim Mui Coi	Sweet preserved flowering cabbage (Mei Cai)	Kubis berbunga manis yang diawetkan (Mei Cai)
㉖ 沖菜	Cung Coi	Salted turnip	Lobak asin
㉗ 菜脯	Coi Pou	Preserved radish	Lobak yang diawetkan
㉘ 黃豆	Wong Dau	Soy bean	Kacang kedelai
㉙ 紅豆	Hung Dau	Red bean	Kacang merah
㉚ 綠豆	Luk Dau	Mung bean	Kacang hijau
㉛ 黑豆	Hak Dau	Black bean	Kacang hitam
㉜ 眉豆	Mei Dau	Black-eyed pea	Kacang mata hitam
㉝ 合桃	Hap Tou	Walnut	Kenari
㉞ 腰果	Jiu Gwo	Cashew	Kacang mete
㉟ 豆豉	Dau Si	Fermented soybean	Kacang yang difermentasi
㊱ 蟲草花	Cung Cou Fa	Cordycep flower	Bunga cordycep
㊲ 桔餅	Gat Beng	Preserved kumquat	Jeruk yang diawetkan
㊳ 銀杏	Ngan Hang	Ginkgo	Ginkgo

認識常用湯料

Ingredients for Soup *Bahan untuk Sup*

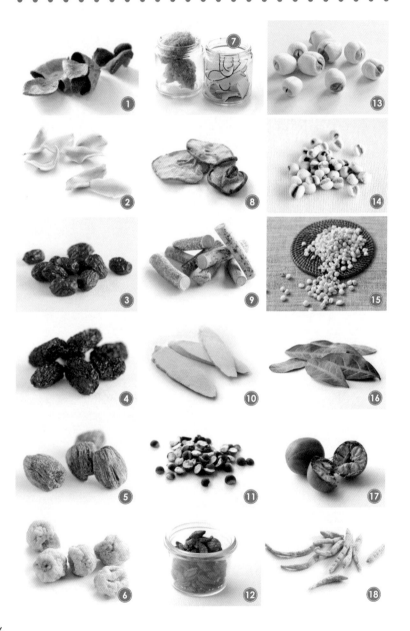

中文 Chinese	粵語拼音 Cantonese Pronunciation	英文 English	印尼文 Indonesia
❶ 陳皮	Chen Bei	Dried tangerine peel	Kulit jeruk kering
❷ 百合	Pak Hap	Lily bulb	Bunga lily
❸ 紅棗	Hung Co	Red date	Buah kurma
❹ 南棗	Nam Co	Black date	Kurma hitam
❺ 蜜棗	Mat Co	Candied date	Manisan kurma
❻ 無花果	Mo Fa Kuo	Dried fig	Buah surga
❼ 乾海底椰	Kong Hoi Tai Ye	Dried coco-de-mer	Kelapa laut kering
❽ 雪梨乾	Syut Lei Kong	Dried Ya-li pear	Buah pir kering
❾ 五指毛桃	Ng Zi Mou Tou	Wu Zhi Mao Tao	Wu Zhi Mao Tao
❿ 淮山	Wai Sang	Huai Shan	Ubi Cina
⓫ 芡實	Ji Sat	Fox Nuts	Kacang rubah
⓬ 杞子	Kei Ci	Qi Zi	Qi Zi
⓭ 蓮子	Lien Ci	Lotus seed	Biji teratai
⓮ 生薏米	Sang Ji Mai	raw Job's tear	Gandum mentah
⓯ 川貝	Cyun Bui	Chuan Bei	Chuan Bei
⓰ 龍䐃葉	Lung Lei Jip	Long Li Leaf	Daun Li Panjang
⓱ 羅漢果	Lo Han Kuo	Luo Han Guo	Buah biksu
⓲ 太子參	Taai Zi Sam	Tai Zi Shen	Tai Zi Shen

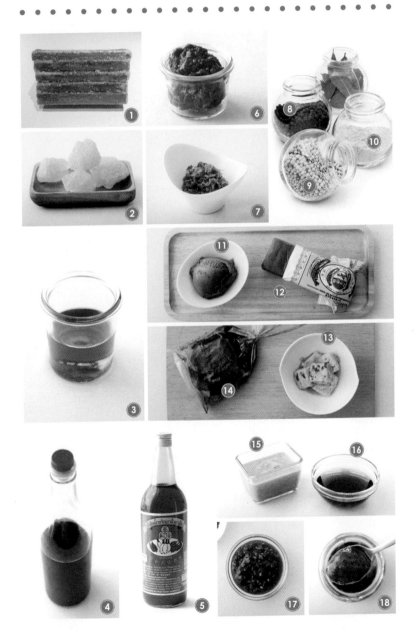

中文 Chinese	粵語拼音 Cantonese Pronunciation	英文 English	印尼文 Indonesia
① 片糖	Pin Tong	Slab sugar	Gula merah
② 冰糖	Bing Tong	Rock sugar	Gula batu
③ 麻油	Maa Jau	Sesame oil	Minyak wijen
④ 生抽	Sang Cau	Light soy sauce	Kecap asin
⑤ 辣椒油	Laat Ziu Jau	Chilli oil	Sambal minyak
⑥ 麵豉醬	Min Si Zoeng	Fermented soybean sauce	Saus kacang kuning asin
⑦ XO 醬	XO Zoeng	XO sauce	Saus XO
⑧ 黑胡椒	Hak Wu Ziu	Black peppercorns	Lada hitam
⑨ 白胡椒	Baak Wu Ziu	White peppercorns	Lada putih
⑩ 沙薑粉	Saa Goeng Fan	Sand ginger	Jahe pasir
⑪ 蝦醬	Haa Zoeng	Fermented shrimp paste	Pasta udang fermentasi
⑫ 蝦膏	Haa Gou	Dried shrimp paste	Pasta udang kering
⑬ 腐乳	Fu Jyu	Fermented beancurd	Tahu yang diawetkan
⑭ 南乳	Naam Jyu	Fermented tarocurd	Kacang kedelai yang diawetkan
⑮ 麻醬	Maa Jau	Sesame sauce	Saus wijen
⑯ 紹酒	Siu Zau	Shaoxing wine	Anggur Shaoxing
⑰ 麻辣醬	Maa Laat Zoeng	Sichuan spicy sauce	Saus pedas Sichuan
⑱ 沙茶醬	Saa Caa Zoeng	Satay sauce	Saus sate

認 識 水 果
Fruit *Buah-buahan*

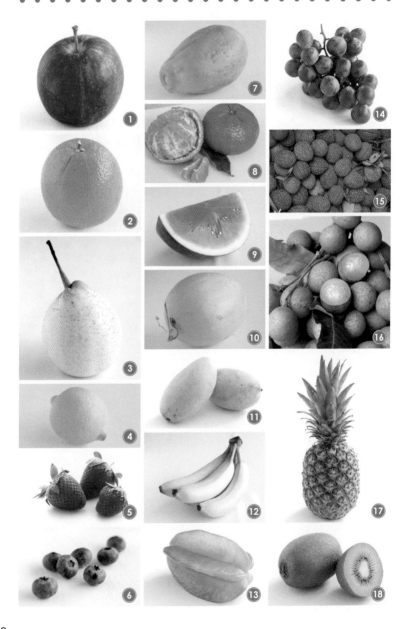

中文 Chinese	粵語拼音 Cantonese Pronunciation	英文 English	印尼文 Indonesia
❶ 蘋果	Ping Gwo	Apple	Apel
❷ 橙	Caang	Orange	Jeruk
❸ 雪梨	Syut Lei	Ya-li Pear	Pir
❹ 檸檬	Ning Mung	Lemon	Lemon
❺ 士多啤梨	Si Do Be Lei	Strawberry	Strawberi
❻ 藍梅	Laam Mui	Blueberry	Buah berry biru
❼ 木瓜	Muk Gwaa	Papaya	Papaya
❽ 柑	Gam	Tangerine	Jeruk keprok
❾ 西瓜	Ssai Gwaa	Watermelon	Semangka
❿ 哈密瓜	Haa Mat Gwaa	Hami melon	Musk melon
⓫ 芒果	Mong Gwo	Mango	Mangga
⓬ 香蕉	Hoeng Ziu	Banana	Pisang
⓭ 楊桃	Joeng Tou	Star fruit	Belimbing
⓮ 提子	Tai Zi	Grape	Anggur
⓯ 荔枝	Lai Zi	Lychee	Leci
⓰ 龍眼	Lung Ngaan	Longan	Longan
⓱ 菠蘿	Bo Lo	Pineapple	Nanas
⓲ 奇異果	Kei Ji Gwo	Kiwi	Kiwi

煮食小技巧
Tricks on Cooking
Cara Memasak

1. 購買急凍和冷藏食物後，要盡快回家冷藏，以免食物變壞。

After shopping for chilled or frozen food, put them in the fridge or freezer as soon as you can. The food may go bad if you let it thaw.

Setelah berbelanja untuk makanan dingin atau beku, letakkan di lemari es atau freezer sesegera mungkin. Makanan bisa menjadi buruk jika Anda membiarkannya mencair.

2. 蒸魚最好買鮮活的，購買時觀察魚身愈光澤、魚鰓愈鮮紅、魚肉有彈性，代表愈新鮮。

When shopping for fish for steaming, it's best to a live fish. Look for a glossy sheen on the body, bright red gills and springy flesh which are good signs of freshness.

Saat berbelanja ikan untuk mengukus, yang terbaik adalah ikan hidup. Carilah kilau mengkilap pada tubuh, insang merah cerah dan daging kenyal yang merupakan tanda kesegaran yang baik.

3. 所有肉類或需要飛水的食材，與薑片一同飛水。

All meat and bones need to be blanched before using. They should be blanched in boiling water with a slice of ginger.

Semua daging dan tulang harus direbus sebelum digunakan. Mereka harus direbus dalam air mendidih dengan irisan jahe.

4. 蔬菜放在水龍頭下用水略沖才浸泡，浸泡時間不多於 10 分鐘，最後再沖洗 10 分鐘。

To wash vegetables properly, rinse under running water briefly before soaking them in water for no more than 10 minutes. Then rinse them in running water for 10 more minutes.

Untuk mencuci sayuran dengan benar, bilas sebentar di bawah air mengalir sebelum direndam dalam air selama tidak lebih dari 10 menit. Kemudian bilas dengan air mengalir selama 10 menit lagi.

超 市 購 物 貼 士
Shopping at Supermarkets
Berbelanja di Supermarket

1. 留意食物標籤，看清楚食物到期日及來源地等，不要買已到期或快到期的食材。

Pay attention to the food labels, expiry date and country of origin. Do not buy any item that has expired or is about to expire soon.

Perhatikan label makanan, tanggal kedaluwarsa dan negara asal. Jangan membeli barang apa pun yang telah kedaluwarsa atau akan segera kedaluwarsa.

2. 看清楚包裝有否缺口及破損。

Check the packaging for any damage. Do not buy it if the package was opened or damaged.

Periksa kemasan untuk melihat adanya kerusakan. Jangan membelinya jika paket dibuka atau rusak.

3. 檢查包裝的蔬果有否發黃或壞掉。

Check packaged fruits and vegetables for any part that has turned yellow or gone bad.

Periksa buah dan sayuran dalam kemasan untuk bagian apa pun yang telah berubah menjadi kuning atau rusak.

4. 付款後檢查清楚找贖及單據是否正確。

After paying for the grocery, check the receipt to make sure you are charged correctly and the cashier has given you the correct change.

Setelah membayar belanjaan, periksa tanda terima untuk memastikan Anda telah ditagih dengan benar dan kasir memberi Anda uang kembalian yang benar.

街 市 購 物 貼 士
Shopping at Traditional Markets
Berbelanja di Pasar Tradisional

1. 魚、蔬菜、肉類和水果等是濕貨；海味、雜貨和醬料等是乾貨。

Fish, vegetables, meats and fruits are sold in the wet zone. Dried seafood, grocery and condiments are sold in the dry zone.

Ikan, sayuran, daging dan buah-buahan dijual di daerah basah. Makanan laut kering, bahan makanan dan bumbu dijual di daerah kering.

2. 先買乾貨後買濕貨；乾、濕貨要分袋盛載。

Always shop for the dry items first. Make sure you keep dry and wet items in separate bags.

Selalu berbelanja barang kering terlebih dahulu. Pastikan Anda menyimpan barang kering dan basah di kantong terpisah.

3. 食材在不同攤檔的價格和新鮮度都有差異，最好多逛幾檔比較。

The freshness and price of the same ingredient may differ in different stalls. It makes sense to check out a few stalls and compare them before buying anything.

Kesegaran dan harga bahan yang sama mungkin berbeda di warung yang berbeda. Masuk akal untuk memeriksa beberapa kios dan membandingkannya sebelum membeli sesuatu.

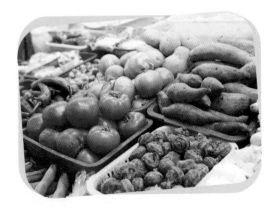

4. 乾貨的斤兩價錢，購買時要先問清楚。

Ask the stall owner about the price of dried food (per tael or per catty) before buying.

Tanyakan kepada pemilik warung tentang harga makanan kering (per tael atau per kati) sebelum membeli.

5. 購買時先問檔主可否觸碰食材。

When shopping for fresh ingredients, ask the stall owner if you can touch them.

Saat berbelanja bahan-bahan segar, tanyakan pada pemilik kios apakah Anda dapat menyentuhnya.

6. 不要在衛生情況惡劣的攤檔買食材。

Stay away from stalls with poor hygiene and do not buy from them.

Jauhi kios dengan kebersihan yang buruk dan jangan membeli dari mereka.

7. 選購豬肉時，不要選過份紅潤和太光澤的。

When shopping for pork, do not pick those that look too bright red or too shiny.

Saat berbelanja daging babi, jangan pilih yang terlihat terlalu merah terang atau terlalu mengkilap.

8. 沒有携帶手推車，先買較輕的食材；有手推車的話，則先買較重的食材放在底部。

If you haven't brought your shopping cart, shop for the lightest ingredients first. If you have your shopping cart with you, shop for the heaviest items first and put them on the bottom of the cart.

Jika Anda belum membawa keranjang belanja, belilah bahan-bahan paling ringan terlebih dahulu. Jika Anda membawa keranjang belanja, belilah barang-barang terberat terlebih dahulu dan letakkan di bagian bawah kereta.

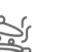

食 物 貯 藏 方 法
Tips on Food Storage
Cara Penyimpanan Makanan

1. 食用油和生抽等調味料不宜太接近煮食爐。

Seasoning such as soy sauce and cooking oil should not be placed too close to the stoves.

Bumbu seperti kecap dan minyak goreng sebaiknya tidak diletakkan terlalu dekat dengan kompor.

2. 罐頭食品開啟後用不完，要轉放有蓋食物盒冷藏。

Leftover canned food should be transferred into a storage box with a lid on before refrigerated. Do not refrigerate it in the can.

Makanan kaleng sisa harus ditransfer ke dalam kotak penyimpanan dengan tutup sebelum didinginkan. Jangan mendinginkannya di dalam kaleng.

3. 未開啟的罐頭食物或醬料，存放在陰涼乾燥的儲物櫃。

Canned food or sauces that are unopened should be kept in a dry cool cabinet away from the sun.

Makanan kaleng atau saus yang belum dibuka harus disimpan dalam lemari kering yang sejuk, jauh dari matahari.

4. 湯不要放進保溫壺後再冷藏，建議即晚喝完；湯料要先隔渣後貯存。

Do not store leftover soup in thermal flask before placing it in the fridge. It is best that all soup is finished on the same day it is prepared. Solid ingredients in the soup should be strained before stored separately.

Jangan menyimpan sup sisa dalam termos panas sebelum menempatkannya di lemari es. Yang terbaik adalah semua sup selesai pada hari yang sama disiapkan. Bahan padat dalam sup harus disaring sebelum disimpan secara terpisah.

5. 如飯菜吃不完，用保鮮紙包好或放進有蓋食物盒冷藏。醬汁要分開盛載。

Leftover dishes should be wrapped in cling film or transferred into a storage box with a lid on before refrigerated. Sauces and dips should be stored separately in jars with lids on.

Piring sisa harus dibungkus dengan plastik pelekat atau dipindahkan ke dalam kotak penyimpanan dengan tutup sebelum didinginkan. Saus dan saus harus disimpan secara terpisah dalam stoples dengan tutup.

6. 每道餸分開貯存，不能放於同一隻碟或同一個食物盒內。

Keep different leftover dishes in different boxes or plates. Do not put them on the same plate or box.

Simpan berbagai hidangan sisa dalam kotak atau piring yang berbeda. Jangan meletakkannya di piring atau kotak yang sama.

7. 煮熟的食物不要置於室溫多於兩小時，應盡快處理放入雪櫃。

Do not leave any cooked food at room temperature for more than 2 hours. Put it in the fridge as soon as possible.

Jangan meninggalkan makanan matang pada suhu kamar selama lebih dari 2 jam. Taruh di lemari es sesegera mungkin.

8. 雪櫃的溫度保持在攝氏 4 度；冰箱溫度為攝氏零下 18 度。

Keep the refrigerator at 4℃ always. Keep the freezer at -18℃.

Simpan kulkas pada suhu 4℃ selalu. Simpan freezer di -18℃.

雪櫃整理法
Cleaning Refrigerator and Storing Tips
Membersihkan Kulkas dan Menyimpan Petunjuk

1. 雪櫃外部每星期抹一次；內部每個月抹一次。

Wipe down the outer casing of the fridge once a week. Wipe down the interior of the fridge once a month.

Bersihkan tutup luar kulkas seminggu sekali. Bersihkan bagian dalam lemari es sebulan sekali.

2. 清潔雪櫃內部前，先將雪櫃的東西全部移走及拔掉電源。

Before you clean the interior of the fridge, remove everything from inside and unplug it first.

Sebelum Anda membersihkan bagian dalam lemari es, lepaskan semuanya dari dalam dan cabut kabelnya terlebih dahulu.

3. 每日收拾及整理雪櫃，確保食材放在正確冷藏位置，發現過期食物要即時棄掉。

Organize and tidy up the content in the fridge every day. Make sure the food is kept in the corresponding spots. Discard any food that has passed its expiry date.

Atur dan rapikan muatan di lemari es setiap hari. Pastikan makanan disimpan di tempat yang sesuai. Buang semua makanan yang telah melewati tanggal kedaluwarsa.

4. 不同食物、生和熟的食物要分開食物盒存放。

Different food items, raw and cooked food should be stored separately in boxes.

Makanan yang berbeda, makanan mentah dan yang dimasak harus disimpan secara terpisah dalam kotak.

5. 每個食物盒貼上標籤，標明處理日期、購買日期和到期日。

Put a label on each storage box and write down the date it was prepared, the date it was bought, and the expiry date.

Letakkan label di setiap kotak penyimpanan dan tulis tanggal pembuatannya, tanggal pembelian, dan tanggal kedaluwarsa.

家居安全篇

Home Safety
Keamanan Rumah

留意門窗、廚房及浴室的安全要點，營造安全又舒適的家居環境。

This chapter stresses the safety measures to be taken for windows and door, and in the kitchen and bathroom. It helps make your home comfy and safe at the same time.

Bab ini menekankan langkah-langkah keamanan yang harus diambil untuk jendela dan pintu, dan di dapur dan kamar mandi. Ini membantu membuat rumah Anda nyaman dan aman secara bersamaan.

Instructions *Petunjuk*

1. 外出時要謹記鎖好門窗，帶備鎖匙。

Before going out, make sure you have closed and locked all windows and doors. Make sure you have your keys with you.

Sebelum pergi, pastikan Anda telah menutup dan mengunci semua jendela dan pintu. Pastikan Anda membawa kunci Anda.

2. 在家時要將鐵閘和大門關好，不要隨便開門給陌生人。

When you are at home, always keep the main door and the metal gate locked. Do not open the door for any stranger.

Ketika Anda di rumah, selalu menjaga pintu utama dan gerbang logam terkunci. Jangan membuka pintu untuk orang asing.

3. 電線必須縛好，不要讓小孩和寵物靠近，免生意外。

Electric cables should be tied and organized. Do not let children or pets come near them as they could be strangled by cables.

Kabel listrik harus diikat dan diatur. Jangan biarkan anak-anak atau hewan peliharaan mendekati mereka karena mereka dapat dicekik oleh kabel.

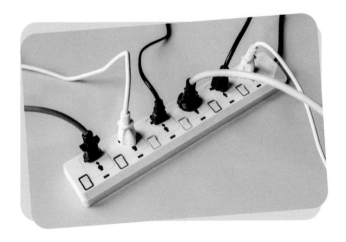

4. 插座時刻用保護蓋蓋好,以免小孩將手指插進插座。

Always cover wall sockets with cover plates, so that children cannot poke their fingers into the sockets.

Selalu tutup soket dinding dengan pelat penutup, sehingga anak-anak tidak dapat memasukkan jari ke dalam soket.

5. 地面保持乾燥,有水倒在地上要立即用乾布抹乾。

The floor should always be dry. If you accidentally spill anything on the floor, wipe it dry immediately with dry cloth.

Lantai harus selalu kering. Jika Anda tidak sengaja menumpahkan sesuatu di lantai, segera bersihkan dengan kain kering.

6. 利器如剪刀、水果刀、菜刀要收好,不要隨意放置。

Items with sharp edges, such as scissors, knives and cleavers should be stored properly. Do not leave them lying around.

Barang-barang dengan ujung tajam, seperti gunting, pisau dan parang harus disimpan dengan benar. Jangan biarkan mereka berbaring.

7. 蠟燭、火機等不要放在小孩觸碰到的地方。

Candles, matches and lighters should be stored in places where no children can reach.

Lilin, korek api, dan korek api harus disimpan di tempat-tempat di mana tidak ada anak yang bisa dijangkau.

8. 急救用品如藥水膠布、消毒火酒、藥物等必須放於急救箱,存放在小孩拿不到的地方。

First-aid supplies, such as adhesive bandages, rubbing alcohol and medicines should be stored in a first-aid box and kept in places where no children can reach.

Persediaan pertolongan pertama, seperti perban perekat, alkohol gosok dan obat-obatan harus disimpan dalam kotak pertolongan pertama dan disimpan di tempat-tempat di mana tidak ada anak yang bisa dijangkau.

9. 任何時候必須緊鎖活動窗花,不要隨意打開。

Always keep the window grilles locked. Do not open them unless necessary.

Selalu menjaga kisi-kisi jendela terkunci. Jangan membukanya kecuali jika diperlukan.

10.不要讓小孩和寵物靠近窗戶、洗
 衣機及煮食爐。

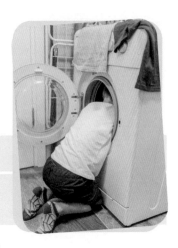

Do not let children and pets come near
windows, washing machine or stoves.

Jangan biarkan anak-anak dan hewan
peliharaan mendekati jendela, mesin
cuci, atau kompor.

11.摺椅、摺枱的安全掣必須鎖上,並
 放在小孩不能靠近的地方。

When using folding chairs or tables, always make sure the safety locking
device is properly locked each time. After using, fold them flat and put
them in places where no children can reach.

Saat menggunakan kursi atau meja lipat, selalu pastikan perangkat kunci
pengaman dikunci dengan benar setiap kali. Setelah menggunakan,
lipat rata dan letakkan di tempat-tempat di mana tidak ada anak-anak
dapat mencapai.

12.盛有熱水或熱湯的器皿,不要放在小孩觸碰或靠近的地方。

Containers with hot liquid, such as water or soup, should not be placed
in any spot where a child can touch or reach.

Wadah dengan cairan panas, seperti air atau sup, tidak boleh diletakkan
di tempat di mana seorang anak dapat menyentuh atau menjangkau.

13.寶寶放在嬰兒床後,謹記關上床欄,以免寶寶跌到地上。

After putting an infant into a crib, always make sure the drop-side or
panel door is locked properly. Or else, the infant may fall out.

Setelah memasukkan bayi ke dalam buaian, selalu pastikan pintu
samping atau pintu panel terkunci dengan benar. Atau yang lain, bayi
mungkin jatuh.

14.不要獨留小孩在浴室。

Never let any child stay in the bathroom alone.

Jangan pernah biarkan anak tinggal di kamar mandi sendirian.

15.廚房的電器清理後，記得用乾布抹乾，以免電器因積聚濕氣而漏電。

After cleaning the electrical appliances in the kitchen, wipe them dry with dry cloth. Otherwise, the accumulated moisture may lead to electric shock.

Setelah membersihkan peralatan listrik di dapur, bersihkan dengan kain kering. Jika tidak, akumulasi uap air dapat menyebabkan sengatan listrik.

16.如發現電器的電線損壞，立即通知太太請人更換電線。

If you find the electric cable of any electrical appliance has worn out or damaged, inform your employer immediately to have it replaced.

Jika Anda menemukan kabel listrik dari setiap alat listrik hangus atau rusak, segera beri tahu atasan Anda untuk mengganti.

17.手濕時不要觸碰電器、電掣和插座。

Do not touch any electrical appliance, switches or sockets with a wet hand.

Jangan menyentuh alat listrik, sakelar atau soket dengan tangan yang basah.

18.清潔任何電器前，必須關掉電器總掣及拔掉電源。

Before cleaning any electrical appliance, turn off the main switch on the wall socket and unplug it first.

Sebelum membersihkan alat listrik, matikan sakelar utama pada stopkontak dinding dan cabut stekernya terlebih dahulu.

19.手提電話的插座沒使用時，要拔掉電源。

Unplug any charger for mobile phone when it is not in use.

Cabut pengisi daya apa pun untuk ponsel ketika sedang tidak digunakan.

Kitchen and Bathroom Safety
Keamanan Dapur dan Kamar Mandi

1. 使用電飯煲時，外膽內部和內膽的底部不能沾有水分。

Make sure the interior of the outer pot and exterior of the inner pot are completely dry before turning on an electric rice cooker.

Pastikan bagian dalam panci luar dan bagian luar panci bagian dalam benar-benar kering sebelum menyalakan penanak nasi listrik.

2. 電水煲和電熱水壺的載水量，不能超過指定容量。

Do not overload an electric water kettle or thermo pot. Do not fill it with more water than the "max" mark.

Jangan membebani ketel air listrik atau panci termo. Jangan mengisinya dengan air lebih dari tanda "maks".

3. 焗爐、電飯煲、電水煲不要共用一個插座。

Electric oven, rice cooker and water kettle should not share the same socket.

Oven listrik, penanak nasi, dan ketel air sebaiknya tidak berbagi soket yang sama.

4. 不可用金屬容器盛載食物放入微波爐，會有爆炸的風險。

Do not put any metallic item into a microwave oven as it will trigger an electric arc and explode.

Jangan memasukkan benda logam ke dalam oven microwave karena akan memicu busur listrik dan meledak.

5. 所有廚房電器，不使用的時候要拔掉電源。

Always unplug any electrical appliance in the kitchen that is not in use.

Cabut selalu alat listrik di dapur yang tidak digunakan.

6. 任何時候不要讓小孩和寵物進入廚房。

No children and pets are allowed in the kitchen at all times.

Tidak ada anak-anak dan hewan peliharaan diperbolehkan di dapur setiap saat.

7. 刀必須放在刀架上，不能亂放。使用中的刀必須平放在砧板上。

Knives should be safely kept on a knife rack. Do not leave them lying around. If you're halfway through cutting something and will use the knife again shortly, leave it flat and securely on the chopping board.

Pisau harus disimpan dengan aman di rak pisau. Jangan biarkan mereka berbaring. Jika Anda sudah setengah jalan memotong sesuatu dan akan menggunakan pisau lagi segera, biarkan rata dan aman di atas talenan.

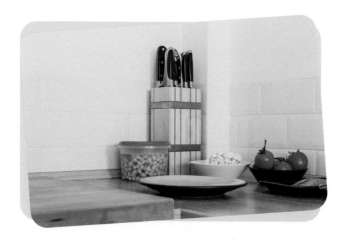

8. 沒使用的煮食爐，一定要關掉總掣。

Always turn off the main gas supply when you're not using the gas stoves.

Selalu matikan stak gas utama ketika Anda tidak menggunakan kompor gas.

9. 洗衣機不要與別的電器使用相同插座。

A washing machine should not be sharing a socket with any other electrical appliance.

Mesin cuci tidak boleh berbagi stopkontak dengan alat listrik lainnya.

10. 風筒待完全冷卻才收起。

After using a hair dryer, make sure it is cooled completely before putting it away.

Setelah menggunakan pengering rambut, pastikan sudah benar-benar dingin sebelum menyimpannya.

11. 不可在浴室放置及使用電暖爐。

Do not place or use an electric heater in the bathroom.

Jangan letakkan atau gunakan pemanas listrik di kamar mandi.

12. 浴室的地面要保持乾燥，若有水要即時用乾布吸走。

The bathroom floor should be kept dry always. If there is any water on the floor, wipe it dry immediately with dry cloth.

Lantai kamar mandi harus selalu kering. Jika ada air di lantai, segera bersihkan dengan kain kering.

13. 含有化學物的清潔劑要妥善保管及鎖好。

Store chemical cleaners and disinfectants in a safe place and keep them locked.

Simpan pembersih kimia dan obat pembasmi kuman di tempat yang aman dan jaga agar tetap terkunci.

待客之道篇

Etiquettes
Tata Cara

無論來電或客人到訪，待客以誠、溫文有禮，令客人感受熱情的款待。

You would be courteous and respectful when picking up a phone or greeting a guest. Let your guests experience your warm hospitality.

Anda akan sopan dan hormat ketika mengangkat telepon atau menyapa tamu. Biarkan tamu Anda mengalami keramahtamahan Anda yang hangat.

Instructions *Petunjuk*

1. 對待任何人要有禮貌。

Talk to everyone politely.

Bicaralah dengan semua orang dengan sopan.

2. 說話要輕柔，不能呼喝對方。

Talk gently always. Do not yell at anyone.

Bicara selalu lembut. Jangan berteriak pada siapa pun.

3. 接聽電話時，必須有禮貌。若先生或太太不在家，要記下對方的姓名、電話和留言。

Pay attention to your manners when picking up the phone. If the caller asks for someone who isn't at home, politely ask him / her to leave his / her name, phone number and a message.

Perhatikan sopan santun Anda saat mengangkat telepon. Jika penelepon meminta seseorang yang tidak di rumah, mintalah dengan sopan untuk meninggalkan nama, nomor telepon, dan pesannya.

4. 和客人說話時要面帶微笑，眼睛看着對方，不能東張西望。

When you talk to a visiting guest, always do it with a smile. Look into his / her eyes. Don't let your eyes wander.

Ketika Anda berbicara dengan tamu yang berkunjung, selalu lakukan itu sambil tersenyum. Lihatlah ke matanya. Jangan biarkan matamu mengembara.

5. 客人進門時，要跟對方說：「歡迎！請進。」

When a visiting guest arrives at the door, say "Welcome. Please come in."

Ketika seorang tamu yang berkunjung tiba di pintu, ucapkan "Selamat datang. Silakan masuk. "

6. 客人進門換鞋後，請他 / 她進屋
 內坐。

Bring a pair of slippers for the guest to change into. After he / she puts on the slippers, ask him / her to come into the house and take a seat.

Bawa sepasang sandal untuk diganti oleh tamu. Setelah dia memakai sandal, minta dia untuk datang ke rumah dan duduk.

7. 待客人先坐下安頓後，才問他 / 她想喝甚麼。

After the guest settles down comfortably, offer him / her a drink.

Setelah tamu duduk dengan nyaman, berikan dia minuman.

8. 奉茶或飲品給客人時，必須雙手奉上。

When serving beverage to a guest, always present it with both hands.

Saat menyajikan minuman kepada tamu, selalu sajikan dengan kedua tangan.

9. 客人向你道謝時，要說聲：「唔使客氣」。

When a guest thanks you, reply with "You're welcome."

Ketika seorang tamu mengucapkan terima kasih, balas dengan "Terima kasih kembali."

10. 客人跟你說話時，如遇上聽不明白，可以說：「唔好意思，麻煩
 你講多一次。」

In case you don't fully understand what the guest is saying to you, politely ask, "Pardon me. Can you say it again?"

Jika Anda tidak sepenuhnya memahami apa yang dikatakan tamu itu kepada Anda, tanyakan dengan sopan, "Maafkan saya. Bisakah kamu mengatakannya lagi? "

Daily Greetings
Salam Sehari-hari

中文 Chinese	粵語拼音 Cantonese Pronunciation	英文 English	印尼文 Indonesia
早晨	Zou San	Good morning	Selamat pagi
早抖 / 晚安	Zou Dau / Maan On	Good night	Selamat malam
午安	Ng On	Good afternoon	Selamat sore
你好	Nei Hou	Hello / How are you?	Halo apa kabarmu?
食咗飯未呀？	Sik Zuo Faan Mei Aa	Have you had lunch / dinner yet?	Apakah Anda sudah makan siang / makan malam?
再見 / 拜拜	Zoi Gin / Baai Baai	Goodbye	Selamat tinggal
歡迎	Fun Jing	Welcome	Selamat datang
多謝	Do Ze	Thank you	Terima kasih
係	Hai	Yes	Iya
唔係	Ng Hai	No	Tidak

中文 Chinese	粵語拼音 Cantonese Pronunciation	英文 English	印尼文 Indonesia
對唔住	Deoi Ng Zyu	Excuse me / sorry	Permisi maaf
呢度 / 嗰度	Ni Dou / Go Dou	Here / there	Di sana-sini
喺邊？	Hai Bin	Where?	Dimana?
喺呢度 / 喺嗰度	Hai Ni Dou / Hai Go Dou	It's here / It's there	Itu di sini / Itu di sana
收埋咗	Sau Maai Zuo	I have put it away	Saya telah menyimpannya
請等等	Ceng Dang Dang	One moment please	Tolong tunggu sebentar
先生、太太， 早餐 / 午餐 / 晚餐已經準備 好	Sin Sang, Tai Tai; Zou Caan/ Ng Caan / Maan Caan Ji Ging Zeon Bei Hou	Sir, Madam, breakfast / lunch / dinner is ready	Pak, Nyonya, sarapan / makan siang / makan malam sudah siap
請問仲 要唔要？	Ceng Man Zung Jiu Ng Jiu?	Are you done with this?	Apakah kamu sudah selesai dengan ini?
唔該晒	Ng Goi Saai	Thank you	Terima kasih
唔使客氣	Ng Sai Haak Hei	You're welcome	Sama-sama

Phone Conversations and Greeting Guests
Percakapan Telepon dan Para Tamu Salam

中文 Chinese	粵語拼音 Cantonese Pronunciation	英文 English	印尼文 Indonesia
喂，你好。請問搵邊位？	Wai, Nei Hou. Ceng Man Wan Bin Wai?	Hello.	Halo.
哦，好。請等等。	O, Hou. Ceng Dang Dang.	One moment please.	Tolong tunggu sebentar.
太太唔喺屋企。請問你貴姓？	Tai Tai Ng Hai Uk Kei. Ceng Man Nei Gwai Sig?	Madam isn't home right now.	Nyonya tidak ada di rumah sekarang.
可以留電話號碼嗎？太太返嚟覆你。	Ho Ji Lau Din Waa Hou Maa Maa? Tai Tai Faan Lai Fau Nei.	Do you want to leave your name and phone number? I can ask her to call you back.	Apakah Anda ingin meninggalkan nama dan nomor telepon Anda? Saya dapat memintanya untuk menelepon Anda kembali.
唔使客氣。	Ng Sai Haak Hei.	You're welcome.	Sama-sama.
你打錯號碼。	Nei Daa Co Hou Maa.	You got the wrong number.	Anda mendapat nomor yang salah.

中文 Chinese	粵語拼音 Cantonese Pronunciation	英文 English	印尼文 Indonesia
歡迎	Fun Jing	Welcome.	Selamat datang.
麻煩你先換拖鞋。	Maa Faan Nei Sin Wun To Haai.	Please change into these slippers.	Silakan ganti dengan sandal ini.
請坐。	Ceng Co.	Please have a seat.	Silahkan duduk.
要飲杯水嗎？	Jiu Jam Bui Seoi Maa?	Do you want a glass of water?	Apakah Anda ingin segelas air?
想要咩飲品？有茶、咖啡同果汁。	Soeng Jiu Me Jam Ban? Jau Caa, Kaa Fei Tung Gwo Zap.	Do you want something to drink? I've got tea, coffee and juice.	Apakah Anda ingin minum? Saya punya teh, kopi, dan jus.
小心熱。	Siu Sam Jit.	Here you go. It's hot. Be careful.	Ini dia Itu panas. Hati-hati.
你坐一陣，我去通知先生。	Nei Co Jat Zan. Ngo Heoi Tung Zi Sin Sang.	Make yourself comfortable. I'll go and ask Sir to come.	Buat diri Anda nyaman. Saya akan pergi dan meminta Bapak untuk datang.
外套需要我幫你掛起嗎？	Ngoi Tou Seoi Jiu Ngo Bong Nei Gwaa Hei Maa?	Do you want me to hang up your coat for you?	Apakah Anda ingin saya menggantungkan mantel Anda untuk Anda?
洗手間喺呢度。	Sai Sau Gaan Hai Ni Dou.	The washroom is over here.	Kamar mandinya ada di sini.

其他注意事項
General Guidelines on Behaviour and Grooming
Pedoman Umum Tentang Perilaku dan Perawatan

1. 留意個人衞生，每天洗澡及洗頭，保持整潔。

Pay attention to personal hygiene. Take a shower and wash your hair daily. Keep yourself clean always.

Perhatikan kebersihan pribadi. Mandilah dan cuci rambut Anda setiap hari. Jaga kebersihan diri Anda selalu.

2. 衣着整齊清潔，不要穿背心短褲或過分暴露的衣服。

Wear decent clothing. Do not wear tank top, hot pants or any garment that is too tight, revealing or showing too much bare skin.

Kenakan pakaian yang layak. Jangan mengenakan tank top, hot pants, atau pakaian apa pun yang terlalu ketat, memperlihatkan atau menunjukkan kulit terlalu banyak.

3. 內外衣物要每天更換。

Change both your undergarments and outer garments daily.

Ganti pakaian dalam dan pakaian luar Anda setiap hari.

4. 工作時必須將頭髮束起。

Always tie your hair up when working.

Ikatlah rambut Anda saat bekerja.

5. 不可留長指甲及塗指甲油。

Do not grow your nails long or wear any manicure / nail polish.

Jangan menumbuhkan kuku panjang atau memakai manikur / cat kuku.

6. 工作時間不許化妝。

Do not wear any makeup when working.

Jangan memakai riasan saat bekerja.

7. 經常保持禮貌，無論對先生、太太、其他家人、客人或保安員也要說：「你好」、「早晨」或「午安」。

Always act politely to everyone. Whenever you see someone, including your employer's family, a visiting guest or a security guard, greet him / her with "hello", "good morning" or "good afternoon".

Selalu bertindak sopan kepada semua orang. Setiap kali Anda melihat seseorang, termasuk keluarga majikan Anda, tamu yang berkunjung atau penjaga keamanan, sapa dia dengan "halo", "selamat pagi" atau "selamat sore".

8. 有客人到訪時，先透過對話機確認對方身份才按掣打開大堂的大門。

If a visiting guest comes, confirm his / her identity with the buzzer system before pressing the button to open the door to the building lobby.

Jika tamu yang berkunjung datang, konfirmasikan identitasnya dengan sistem bel sebelum menekan tombol untuk membuka pintu lobi gedung.

9. 沒有得到先生和太太同意，任何時候不得帶朋友到家。

Without your employer's prior consent, do not bring your friends to the house at any time of the day.

Tanpa persetujuan majikan Anda sebelumnya, jangan bawa teman Anda ke rumah kapan saja.

做得好！

Well Done!

Sudah selesai dilakukan dengan baik

10. 沒有先生和太太許可，不能隨意將家中電話號碼及地址透露給第三者。

Without your employer's prior consent, do not disclose the home number and address to anyone.

Tanpa persetujuan majikan Anda sebelumnya, jangan ungkapkan nomor dan alamat rumah kepada siapa pun.

11. 除了清潔房間或收拾衣物外，任何時候不得擅自進入先生太太的房間。

Do not enter the master bedroom unless you have to clean it or organize the closet.

Jangan memasuki kamar tidur utama kecuali Anda harus membersihkannya atau mengatur lemari.

12. 丟棄個人衞生用品時，必須用袋包好才掉進垃圾桶。

Before disposing your personal hygiene items in the garbage, put them in a plastic bag and seal it well.

Sebelum membuang barang-barang kebersihan pribadi Anda ke tempat sampah, masukkan ke dalam kantong plastik dan segel dengan baik.

13. 工作時不可使用手機聊天。

Do not talk on the home phone or mobile phone with your friends or family during working hours.

Jangan berbicara di telepon rumah atau ponsel dengan teman atau keluarga Anda selama jam kerja.

14. 工作期間絕不能喝任何含有酒精成分的飲品。

Do not consume any alcoholic drink during working hours.

Jangan mengkonsumsi minuman beralkohol selama jam kerja.

15. 家中及工作期間不許抽煙。

Do not smoke in the house. Do not smoke anywhere during working hours.

Jangan merokok di rumah. Jangan merokok di mana saja selama jam kerja.

16. 不可使用家中電話，以及利用家中電話接收長途電話。

Do not use the phone at home. Do not receive incoming long-distance calls or make outgoing long-distance calls with the phone in the house.

Jangan gunakan telepon rumah.Jangan menerima panggilan jarak jauh yang masuk atau melakukan panggilan jarak jauh keluar dengan telepon di rumah.

17. 假期休息日，晚上九時前回到家。

On your rest days, make sure you come home by 9pm.

Pada hari-hari istirahat Anda, pastikan Anda pulang jam 9 malam.

18. 不可單獨留小孩或老人在家。

Never leave a young child or the elderly at home alone.

Jangan pernah meninggalkan anak kecil atau orang tua di rumah sendirian.

19. 外出後要換上乾淨衣服才繼續在家工作。

After you go out, always change into clean clothes before working.

Setelah Anda keluar, selalu ganti dengan pakaian bersih sebelum bekerja.

20. 只能在你的床上睡覺，不可睡在梳化或其他人的床上。

You can only sleep on your bed. Do not sleep on the sofa or any other bed.

Anda hanya bisa tidur di tempat tidur. Jangan tidur di sofa atau tempat tidur lain.

21. 不可撒謊或欺騙先生太太，遇上任何事情要坦白。

Do not lie to your employer. Always tell him / her the honest truth no matter what happens.

Jangan membohongi majikan Anda. Selalu beri tahu dia kebenaran yang jujur apa pun yang terjadi.

22. 不可隨意拿取不屬於你的東西和物件。

Do not take anything that doesn't belong to you.

Jangan mengambil apa pun yang bukan milik Anda.

23. 身體不適時要第一時間告訴太太。

If you feel unwell, let your employer know right away.

Jika Anda merasa tidak sehat, segera beri tahu atasan Anda.

24. 要謙虛受教，做得不好或做錯時，虛心聆聽太太的指導，不可駁嘴，並要作出改善。

Always act humble. If you do something wrong or perform a job poorly, improve your output by following your employer's instructions. Don't talk back and make sure you do it well next time.

Selalu bertindak rendah hati. Jika Anda melakukan sesuatu yang salah atau melakukan pekerjaan dengan buruk, tingkatkan hasil Anda dengan mengikuti instruksi atasan Anda. Jangan bicara balik dan pastikan Anda melakukannya dengan baik lain kali.

25. 如家中有任何突發事故或被爆竊，立即致電 999 尋求協助，再致電通知先生太太。

If someone breaks into the house, or if there is any emergency, call 999 for help. Then call your employer to inform him / her.

Jika seseorang mendobrak masuk ke rumah, atau jika ada keadaan darurat, hubungi 999 untuk meminta bantuan. Kemudian hubungi majikan Anda untuk memberi tahu dia.

26.不可隨意收取任何人的禮物。訪客送的禮物要先得先生太太同意才收下，收禮物時要向對方說：「多謝」。

Do not accept anyone's gift without your employer's consent. If a visiting guest hands you a gift, ask your employer if it's okay to accept. Make sure you say "thank you" when accepting a gift from the guest.

Jangan terima hadiah siapa pun tanpa persetujuan majikan Anda. Jika tamu yang berkunjung memberi Anda hadiah, tanyakan kepada majikan Anda apakah boleh menerimanya. Pastikan Anda mengatakan "terima kasih" ketika menerima hadiah dari tamu.

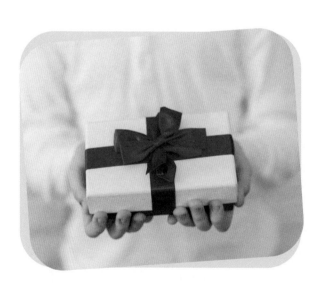

Taboos and Customs on Chinese Festivals
Pantangan dan Bea Cukai di Festival Cina

1. 農曆年初一工作時要特別小心，不可摔破任何東西；不可使用任何刀具利器。

Use extra care when working on the Chinese New Year's Day. Do not break anything. Do not use any knife or anything with sharp edges.

Berhati-hatilah saat bekerja di Hari Tahun Baru Cina. Jangan merusak apa pun. Jangan gunakan pisau atau benda apa pun dengan ujung yang tajam.

2. 農曆年初一不要打掃、抹地和倒垃圾。年初二至初四可以打掃。

Do not clean the house, mop the floor or discard any garbage on the New Year's Day. You can clean up from the second day of New Year onwards.

Jangan membersihkan rumah, mengepel lantai atau membuang sampah apa pun pada Hari Tahun Baru. Anda dapat membersihkan dari hari kedua Tahun Baru dan seterusnya.

3. 農曆新年期間不要說不吉利的說話。

Do not say anything unlucky around Chinese New Year.

Jangan katakan sesuatu yang sial di sekitar Tahun Baru Imlek.

4. 農曆年期間不要買鞋、剪頭髮等。

Do not buy shoes or have a haircut around Chinese New Year.

Jangan membeli sepatu atau memotong rambut di sekitar Tahun Baru Imlek.

5. 農曆新年期間不要穿黑色或白色衣服；不要佩戴白色髮飾。

Do not wear black or white clothes around Chinese New Year. Do not wear any headpiece in white colour.

Jangan mengenakan pakaian hitam atau putih di sekitar Tahun Baru Imlek. Jangan memakai topi baja apa pun dalam warna putih.

6. 如清明節跟隨顧主一起掃墓，不可穿顏色鮮艷的服飾，要穿素色衣服以示尊重。

If your employer asks you to come with him / her to pay tribute to dead ancestors on Ching Ming Festival, do not wear clothes in bright colours. Wear neutrals, greys, black or dark blue if possible to show your respect.

Jika majikan Anda meminta Anda untuk ikut bersamanya untuk memberikan penghormatan kepada leluhur yang sudah meninggal di Ching Ming Festival, jangan mengenakan pakaian dalam warna-warna cerah. Gunakan netral, abu-abu, hitam atau biru tua jika mungkin untuk menunjukkan rasa hormat Anda.

緊急求助電話：999
Emergency Telephone Number: 999
Nomer Telepon Keadaan Darurat: 999

警察熱線：2527-7177
Police Hotline: 2527-7177
Hotline Polisi: 2527-7177

入境事務處：2824-6111
Immigration Department General Enquiry Hotline: 2824-6111
Hotline Pertanyaan Umum Departemen Imigrasi: 2824-6111

勞工處外傭熱線：2157-9537
Labour Department (Foreign Domestic Helpers): 2157-9537
Departemen Tenaga Kerja (Pembantu Rumah Tangga Asing): 2157-9537

醫院管理局（一般查詢）：2300-6555
Hospital Authority (General Enquiry): 2300-6555
Penguasa Rumah Sakit (Pertanyaan Umum): 2300-6555

電話號碼查詢：1081（英語）/ 1083（廣東話）
Directory of Hong Kong Telephone Numbers: 1081 (English) / 1083 (Cantonese)
Daftar Nomor Telepon Hongkong: 1081 (Inggris) / 1083 (Kanton)

香港天文台：1878-200
Hong Kong Observatory: 1878-200
Observatorium Hongkong: 1878-200

香港郵政：2921-2222
Hongkong Post: 2921-2222
Pos Hongkong: 2921-2222

實用網址 Useful Websites
Situs Web yang Bermanfaat

勞工處外傭專屬網站
Labour Department (Foreign Domestic Helpers)
Departemen Tenaga Kerja (Pembantu Rumah Tangga Asing)

入境事務處
Immigration Department
Departemen Imigrasi

醫院管理局
Hospital Authority
Penguasa Rumah Sakit

衞生署
Department of Health
Departemen Kesehatan

香港政府一站通
GovHK
Pemerintah HK

環境保護署（香港減廢網站）
Environmental Protection Department
(Hong Kong Waste Reduction Website)
Departemen Perlindungan Lingkungan
(Situs Pengurangan Limbah Hongkong)

香港天文台
Hong Kong Observatory
Observatorium Hongkong

公共圖書館
Hong Kong Public Libraries
Perpustakaan Umum Hongkong

家傭必看的烹飪天書

菲傭入廚手記

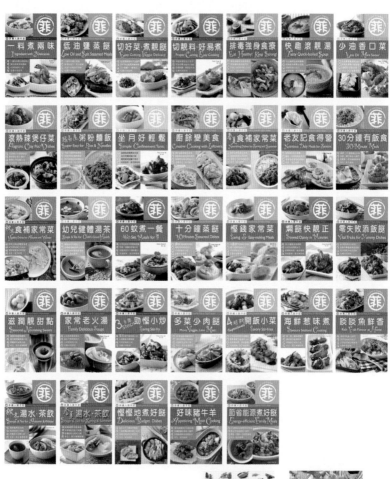

菲傭入廚天書

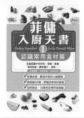
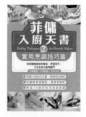

查詢電話：(852) 2564 7511　傳真：(852) 2565 5539

煮出簡易靚湯靚餸
烹調技巧無難度

印傭入廚手記

印傭入廚天書

電郵：info@wanlibk.com 網址：http://www.wanlibk.com

輕鬆不費力!
瞬間教曉外傭做家務

著者
萬里編輯委員會

責任編輯
簡詠怡

資料整理
李詠珊

裝幀設計
李嘉怡

排版
何秋雲

圖片提供（部分）
Freepik, Unsplash, Freelmages, Pixabay, Burst

出版者
萬里機構出版有限公司
香港北角英皇道499號北角工業大廈20樓
電話：2564 7511　　傳真：2565 5539
電郵：info@wanlibk.com
網址：http://www.wanlibk.com
　　　http://www.facebook.com/wanlibk

發行者
香港聯合書刊物流有限公司
香港新界大埔汀麗路 36 號
中華商務印刷大廈 3 字樓
電話：2150 2100　　傳真：2407 3062
電郵：info@suplogistics.com.hk

承印者
中華商務彩色印刷有限公司
香港新界大埔汀麗路 36 號

出版日期
二零二零年六月第一次印刷

規格
大 32 開（212 ×137 mm）